As cartas místicas
e outras alegrias crônicas

Elenilton Neukamp

As cartas místicas

2019

Dos inícios
Meus mundos
Os dentes de Mariana
No armazém do Seu Pedro e no bar do Seu Mário
Pedro Pipoqueiro
Memória das casas
Pájaros
Quando encontrei o nome dela
Os delicados dedos da primavera
Tainara
Érico
Sob o sol de Sagitário

Dos atalhos da palavra e dos caminhos do silêncio
A flor da palavra
A revolução das palavras
O Homem Urso
Os velhinhos
Silêncio no ônibus
A tia da Mari
O tempo
O manifesto da liberdade
A saudade é uma cadeira vazia
O lugar onde nunca estamos
Solidariedades
O pó no fogão
O futebol esconde um segredo
O amor do amigo
Isla Negra

Dos gritos, cruezas e belezas
A maior de todas as revoluções
Barulhentos
Um frio e covarde Hitler
Todos silenciam
Um dia de chuva
O Brasil no espaço
Cães e homens
A sopa
O conforto desconfortável
As cartas místicas
Os olhos no mar
Padre Orestes
A política da loucura
Anos oitenta

O inverno das palavras
Teatro do Teleco
O espírito do capitalismo
Pedras que rolam
Chile
Cazuza
Tom Zé contra os bárbaros cristãos
Enfermidades degenerativas do século XXI
Notas de um mundo louco
A carne é fraca
Raul Seixas entre o rock e a filosofia
Belchior
Pensar em morrer
Eu e minha dor
Aquela mulher
Das cercas que separam quintais
Sobre as certezas

DOS INÍCIOS

MEUS MUNDOS

Minha avó tinha os cabelos cor da terra. Sua voz e o sotaque eram de um Brasil caipira, telúrico. Da cabeleira saíam brotos de laranjeira. Disse-me que minha bisavó tinha sido "caçada" no mato, como um bicho, era uma "bugre" (era assim que chamavam os indígenas). Ela era meio feiticeira, conhecia as ervas que a terra dá, benzia com rezas e galhos de arruda. Pereira, de pêra. Mate doce com endro. E o meu sangue misturado de matas, rios, rebeldia indígena e fogão improvisado no chão.

Ela, Ana, casou-se com Carlos, um "alemão" que se escondia quando avistava alguém vindo lá na estrada. Só aparecia um tempo depois. Voltou do quartel e chegou-se no pai dela: "Voltei do exército, posso casar com a tua filha?". Minha vó me explicou que aprendeu a gostar com o tempo...

A água era de uma pequena fonte, brilhante, sobre a areia branca. Tinham uma cristaleira antiga que até hoje guarda o meu reflexo de criança curiosa. No caminho longo até lá meu pai me carregava nos ombros. Passarinhos riam de mim e comiam as tangerinas na beira da estrada.

Elvira, a minha outra vó, tinha saído de um conto de fadas do outro lado do oceano, que o avô dela tinha trazido no barco, da Alemanha. Ela usava perfumes de sobremesas e vestidos feitos de flores. Não sabia o português nem dos crimes dos portugueses. Era mais feliz. Seu sorriso tinha gosto de biscoito de natal. Com ela aprendi a conversar sem palavras e a beijar com os ouvidos. Sua voz transborda ainda nos rios de mim.

Seu companheiro de toda a vida era Manoel. Na foto (pintura) do casamento, os dois jovens, ele parece Machado de Assis. Trabalhador da roça, as mãos calejadas. Tinham de chamá-lo à tarde, embaixo de uma árvore, onde devorava livros de escrita gótica. Apaixonado pelos mundos abertos pela leitura ele plantava em forma de versos. Colhia poemas amarelos de milho.

À noite as estrelas cochichavam para não atrapalhar a família

reunida cantando em alemão. Tinham cobras de estimação. Acreditavam realmente em Deus. Meu avô me contava histórias numa fala pausada e correta. Da boca dele a literatura saía em bolinhas azuis e com cheiro de amora. Era uma literatura pulada de sapos. Na casa havia um porão, onde vivia o mistério e seus fantasmas (e as desejadas garrafas escuras de guaraná!). Queria perguntar para ele o que sabia sobre Lampião e Maria Bonita, mas não deu tempo.

Até hoje a água da casa vem do alto do morro, cuspindo pureza. Formigas matam sua sede com o choro das pedras. Lá os vagalumes incendeiam a noite com seu amor faiscante e sagrado.

Um outro avô, não "de sangue", mas escolhido, observava profundamente as alvoradas e o anoitecer. Sozinho com a cadeira de palha e o martelinho de cana. Seu olhar era acolhedor e nele se podia nadar. Me ensinou a respeitar a diferença e a esquecer o tempo. Juntos vimos a chuva brincar de escorregador no telhado decorado de limo. Pausas que eram eternidades. As criaturas da noite não se faziam de rogadas e logo iam levando o sol para dormir...

OS DENTES DE MARIANA

"Tio, não deixa isso acontecer!" – gritava a Mariana, na cadeira da dentista, e eu me doendo... O que fazer em situações como esta em que uma aparente agressão é, no fundo, uma ajuda? Naquele momento juntaram-se ali o tio de trinta e tantos anos e o menino, também de 5 aninhos, que teve assim como ela seus quatro dentinhos arrancados em um só dia.

Ter os dentes apodrecidos aos cinco anos é um "privilégio" dos filhos das vilas, no país dos desdentados. Lembro que cheguei em casa, traumatizado, sentindo a boca como se fosse a de um elefante. Ter os dentes arrancados no serviço público de saúde é quase uma condenação. Fui tratado como um adulto, mas um adulto insensível. Não chorei, não sei se por resignação ou desespero. Cheguei em casa e dormi. Foi meu rito de passagem. A partir dali percebi que os adultos podiam mesmo ser violentos, e que a dor extrema (pelo menos para aquela idade) fazia parte da vida.

Aos seis anos, ao ver uma foto em que estava a família junto ao Fusca de meu tio, pensei: "Com cinco anos eu era feliz". Nascia meu olhar crítico. Por que meu pai briga quando bebe? O que fazem os animais uns sobre os outros no campo? Como pode o Papai Noel, que é uma pessoa só, passar nas casas das crianças do mundo inteiro numa noite apenas?

O número 5 passou a ser meu número de sorte, embora até agora o máximo que tenha ganho com ele foi uma camiseta e um cesto de frutas nas rifas da vida. Já o 5 para a Mariana talvez marque suas saídas com o tio. Para sofrer, sim, mas também para conhecer as alegrias que se escondem em prateleiras de bibliotecas públicas. E conquistar a amizade de uma doce e pacienciosa dentista: "Tio, eu sou amiga da Karina, ela é minha amiga também?".

Os gritos doídos da Mariana hoje me fizeram sofrer. Sofrer das dores de um país que não educa suas crianças. "Me ajuda tio! Me tira daqui!".

Lembrei dos meninos no tráfico que estão morrendo. Eles também são crianças de sete, oito, nove, dezesseis anos... Eu ali, segurando-a nos joelhos, algoz e vítima num mesmo momento. Bom que o amor de criança faz logo perdoar. Foi só sair das "torturas" e ela relaxava num sono profundo em meu colo.

Depois foi mostrar orgulhosa os quatro pedacinhos de raiz – ruínas de dentes – para todos da família. Para mostrar-se forte disse que não chorou ou "quase nada". No carro, abraçando-me como quem faz um agradecimento, a Mariana me veio com esta percepção poética do que aconteceu: "Parecia que tinha nascido um neném do meu dente".

Um neném no dente – um nascimento, um parto, muitas dores. Um rito de passagem, um pequeno amadurecimento, um passo para dentro das dores do mundo adulto ainda distante.

"Tio, sabia que quem mente perde o dente", me disse ela, parando por alguns instantes como quem reflete sobre algo que falou assim sem pensar. Mas bem que seria engraçado ver os mentirosos ficarem banguelas. Às vezes perdemos os dentes sem mentir, como ela bem pôde sentir. E também mentimos sem maiores maldades.

Enfim, depois de todas as dores e preocupações, fica ela chacoalhando os toquinhos dentro de um pequeno receptáculo em forma de dente. A vitória sobre a dificuldade. O ser humano consegue transcender a dor, transformá-la em alegria, em piada, em risos.

E assim a vida continua.

Com a Mariana, hoje, uni dois tempos, duas gerações. E nós dois vivemos juntos um rito de passagem que nos aproximou ainda mais. Ela ficou um pouco mais próxima dos seus seis anos. E eu dos meus cinco.

NO ARMAZÉM DO SEU PEDRO E NO BAR DO SEU MÁRIO

No armazém do Seu Pedro, um dos maiores da vila Campina do final dos anos 70, íamos comprar fiado nossa comida. Tudo anotado no caderno. Inclusive os cigarros sem filtro que comprávamos dizendo que era para meu pai, mas que acabávamos "saboreando" escondidos. Colocar a fumaça na boca e soltá-la era dar um passeio no mundo proibido.

O Seu Pedro já estava muito velhinho, lá nas suas alturas de homem grande. Às vezes fazia alguma proeza. Um dia o flagramos tranquilamente, de costas para o balcão, esvaziando lentamente a bexiga na pia do estabelecimento. E nós ali, esperando para sermos atendidos, de olho nos cobiçados chiclés de morango que nos eram um tanto inacessíveis.

Havia também o bar do Seu Mário. Foi lá que aprendi sobre o poder da propaganda. Era alta madrugada. Depois dos pinguços todos irem embora, porta fechada e luzes devidamente desligadas, Seu Mário e meu pai recostaram-se, cada um junto à sua própria embriaguez. Naquela noite acho que seu Mário foi além da conta no trago. Quer dizer, pelo cambalear do cidadão eu tenho mesmo é certeza do que digo. Pois foi por isto mesmo que ele convidou meu pai, homem de confiança, para ficar por lá.

Os roncos ouviam-se ao longe, mas a mim que não tinha a pele e os ouvidos anestesiados, as picadas dos mosquitos continuavam a doer e seu zunir horrível seguia infernizando. É quase insuportável – ao menos para um sujeito são – ser constantemente atacado por bandos de centenas ou milhares de pernilongos famintos.

Duas vozes, na rua, combinavam um arrombamento. Começaram a mexer na porta. Não tive tempo para muitos planos. Puxei o canivete "automático" que carregava (para nada) no bolso, e mexi em seu botão duas vezes. "Clec, clec". O som causado

era próximo ao do engatilhar de um revólver ou espingarda. Além disso, movi o que encontrei pelo caminho, para dar a impressão de movimentos ou caminhada dentro da casa. A mente criou suas soluções na hora, provocada pelos acontecimentos.

Os assaltantes perceberam, ou melhor, imaginaram que alguém preparava-se para atirar, e fugiram com pressa. Pude ouvir aliviado o galope de assustadas pernas.

Com a experiência na urgência da defesa, aprendi o que pode fazer uma propaganda falsa. Neste caso, um menino indefeso de 10 anos pareceu um homem armado disposto a defender seu patrimônio.

Na segunda metade do século XIX, quando os homens adultos já haviam sido dizimados na guerra pelos exércitos inimigos, os meninos paraguaios também tentaram fazer sua "falsa propaganda". Vestiram-se com as roupas dos adultos e, com carvão, pintaram em seus rostos bigodes e barbas. A intenção era assustar os inimigos e manter forças suficientes para defender sua já combalida pátria. Haviam até pequenos de 6 e 7 anos. Não conseguiram. Foram todos assassinados por milhares de soldados brasileiros. Aquela data, dezesseis de agosto, tornou-se o Dia da Criança no Paraguai.

PEDRO PIPOQUEIRO

Seu Pedro, o pipoqueiro, era o homem mais bem informado da vila. Ao seu lado eu percebia que o mundo era muito maior do que aquele lugar em que eu vivia e de tudo que podia caber em mim. As andanças com o carrinho de pipocas deveriam dar-lhe aquela experiência, aquele saber que possuem os homens de muitas falas.

Um dia, sob um raro poste de iluminação pública e ao lado de meu pai, ouvi de sua boca uma espécie de profecia política. Pedro era escancaradamente brizolista, mas previa que aquele partidinho recém-criado um dia iria se tornar gigante: "Esse partido novo hoje ainda é um partido bem verde, mas vocês ainda vão ouvir falar muito dele... daqui a uns vinte anos vai chegar ao governo". Ele falava num tom professoral e respeitoso. Era um comunicador.

Mais ao norte do país, um outro velhinho observava os finais de tarde num banco da Avenida Atlântica, em Copacabana. Era mais tímido. E dominava um fazer que é tão saboroso quanto o odor da pipoca recém estourada: a poesia.

Naqueles mesmos dias ele afirmou o mesmo que Seu Pedro, o velho e sábio pipoqueiro. Seu nome era Carlos Drummond de Andrade.

Os dois acertaram em cheio. Exatamente vinte anos depois o antigo líder operário se tornava o presidente do Brasil.

O que os dois diriam hoje? Ah, isso já é outra conversa. Mas que os dois fazem falta eu não tenho dúvida nenhuma.

MEMÓRIA DAS CASAS

Minha avó tinha um sorriso que dizia sempre alguma coisa. E nunca houve coisa triste em seus sorrisos. Quando voltei à casa onde habitava a sua doçura fiquei procurando por seu sorriso. Em vão, graciosamente em vão. Estava lá a casa e suas memórias. Minha avó eu fui encontrar dentro de mim.

Fiquei pensando cá com a amada. Sobre o que habita nas casas da nossa memória. Meus alunos falam em fantasmas. Outros farejam cheiros no pano de prato molhado. Nossa memória gira como um caleidoscópio, jogando-nos como marionetes num sonho que nunca terá fim.

Para alguns seria impossível voltar até as casas da infância. Ou as casas reais não existem mais, ou as imaginárias foram sendo derrubadas uma a uma. Será que a arquitetura estuda isto? A memória que as pessoas têm dos lugares onde viveram?

Será que existem deuses para os mortos das casas velhas? Há religiões que os cultuam?

Nos *Maias* de Eça de Queirós boa parte da história se passa no enorme casarão, o Ramalhete, que depois de há muito fechado dois dos personagens irão revisitar e sentir. Abrir a janela de uma casa abandonada é como jogar luz no rosto dos fantasmas dela. Assim como na literatura, casas e lugares nos assombram.

Em minha memória passeia uma pequena casa. Um projeto de casinha.

A mesa de trabalho deve ser o objeto do possível, das maiores possibilidades. Nela organizo e desorganizo meus pensamentos.

O quarto parece escondido do resto da casa. Nele ficará seguro e livre dos indiscretos o cheiro do amor, o odor inigualável divisível por dois. Ao invés dos sorrisos protocolares a porta fechada aos indesejáveis.

Uma luminosidade que não desrespeite a noite. Como nos bons tempos em que não havia tanta luz. Luz que violenta o silêncio necessário ao homem. Silêncio para viver a "pequena morte",

como dizem os franceses.

A música será a mistura dos sons que a vida for construindo. Canção que faça "acordar os homens e adormecer as crianças", como quis Drummond.

Ah, estou ansioso para viver nesta casa das memórias. Ela tem olhos de tamanho e forma desiguais. Parece simpática. Misto de argila, madeira e ferros. Ela é desajeitada como eu e nela tudo funciona, como costuma suceder nas coisas, causos e casas dos nossos sonhos.

PÁJAROS

Eles já estavam lá, quando uma coagulação imensa de seres forjou esse fenômeno que chamamos o humano. Sobre nossas cabeças migravam de costa a costa, obrigando-nos a revirar o olhar em busca de caminhos no céu. Eram enviados dos deuses esses seres alados e mágicos que podiam voar.

Num eterno retorno recomeçavam a cada estação o que nunca acaba: a busca pela vida, a bela e terrível necessidade do impulso vital em perpetuar-se.

Quarenta e tantos anos. Um fio claro, quase branco, na sobrancelha direita. Engano meu. São muitos fios brancos. É um tom acinzentado nos pelos que envelhecem. Que sinal é este? Que simbologia escondida sob um cabelo descoberto?

Quase cinquenta anos de dúvidas e descaminhos. Passos firmes sobre trilhas no meio do mato. Atalhos pedregosos que fui buscar para encurtar caminhos, mas que por vezes cansaram minhas pernas.

Já não são de dezesseis minhas caminhadas, mas a velocidade mantém-se a mesma. Passo apressado por estas ruas, estes transeuntes e prédios antigos que insistem em seduzir meu olhar. São outros tempos que dormem naquelas fachadas. Olhares fantasmas grudados na tinta antiga, castigada pela poeira dos dias.

O mundo que vejo é diferente. No entanto, estou limpo, apesar do que me diziam há muitos tempos atrás. Tenho quase três vezes dezesseis agora. Triplamente apaixonado pela vida. Dividido, saborosamente dividido. Metade de mim são os sonhos que insisto em conceber. A outra metade é louca, porque teima em querer acordar-me. Mentira. Nem há metades. É tudo uma confusão, um fluxo, uma correnteza que vai levando as horas.

Certa vez, escrevi que a verdade é o que resta quando a poeira baixa. Estava certo.

Depois, a experiência me ensinou a passar a vassoura.

QUANDO ENCONTREI O NOME DELA

Certa vez descobri que havia um nome para esta transmutação das coisas. Esta forma de olhar para o mundo, este jeito de encontrar sempre no menor dos seres alguma beleza, alguma possibilidade estranha, alguma alegria inusitada. Esta descoberta inscrita em cada cheiro, em cada imagem, em cada som... O nome dela é poesia. Se transformo as palavras de dentro e lhes dou um desenho, então a poesia é filosofia, ou arte. Ou ainda, se ela delira, chamam-na de religião. Ou fantasia.

Ao deitar, à noite, sentia meu corpo aumentando em proporções assustadoras. O que nunca pude entender é porque exatamente quando eu estava enorme, pesadíssimo, conseguia flutuar no quarto. Por vezes ia tão alto que o teto poderia roubar-me um beijo.

Nos fundos de minha casa havia o esqueleto abandonado de um velho carrinho de bebê. Foi nele que iniciei minhas investigações astronômicas e as primeiras viagens espaciais. Imaginava-me um astronauta louco, um viajante, um sonhador que podia voar como os pássaros. Me fascinavam os orientais e seus tapetes voadores, mas nunca tive a sorte de encontrar uma lâmpada mágica verdadeira. Ao menos, não vi gênio algum saindo das que encontrei em minhas investidas pelo vasto e instigador espaço do pátio.

Meus melhores encontros com o mundo dos sonhos foram em pleno ar. Às vezes, a casa dos sonhos não me recebia bem. Vinham pesadelos que me obrigavam a correr, correr, sem no entanto sair do lugar. Pela manhã esperava a mão acalentadora da mãe, que vinha cobrir-me com a coberta "roubada" na madrugada pelo irmão mais velho. Ele tinha a sola dos pés marrom, tingida pela arte da grama e por horas incansáveis de futebol.

Minhas impressões sempre estiveram de algum jeito no papel. Deixei-as sempre escorrendo soltas, brincalhonas, pelas folhas. Em alguns momentos, a inspiração criadora colocou-me em maus

lençóis. Em outros, pensei que as coisas que vivi eram tão fascinantes que eram por si mesmas pura literatura, quase inacreditáveis.

Não consigo (ou não quero) encontrar uma divisão muito clara entre o que foi o vivido e entre o que imaginava eu que poderia ter acontecido. Afinal, são tudo invenções nossas. E de invenção em invenção vou aprendendo e me ensinando a viver.

OS DELICADOS DEDOS DA PRIMAVERA

A primavera dá novos tons à vida. É o tempo preciso para o voo aventureiro da borboleta, tempo de lembrar a metamorfose contínua que é a existência. Tempo de desnudar verdades, perceber que nada está pronto e que estamos sempre a caminho. Tempo de pintar com novas tintas os caminhos sonhados no inverno das horas.

Há uma beleza inscrita na primavera que insiste em reorganizar nosso ser. E nos colocamos a contemplar, refletir sobre o que se passa a nossa volta. Há olhares nossos que se banham de cinza, mergulhados que ficam nos horrores do tempo presente. Mas levantamos a cabeça e as luas cheias insistem em sorrir como faróis.

"É necessário viver de verdade", é o que parece nos dizer a primavera com sua vocação lilás. E a árvore da vida é vasta em possibilidades. É sol, é chuva, correnteza, e até um rei louco que manda atear fogo nas florestas. Essa vida, maravilhosa e trágica, que desfrutamos no pingado com pão na chapa, no açaí e na água de coco. Mas que também amargamos no choro triste e longo da menina que perdeu o namorado. Vida que é sono, sangue, sêmen e semente explodindo no útero da terra para alimentar o filho que chegou. Vida que grita de fome, de indignação, de desejo do desejo de quem a gente ama.

Neste início de século obscuro vamos tateando, tropeçando em fragmentos, como alguém que acorda de um pesadelo na garganta da madrugada. Como ilhas ou pequenos arquipélagos, percebemos aqui e ali novas experiências, novos jeitos de compreender o humano. E sob um sol esclarecedor formamos outros continentes, outros mundos, onde haja lugar para os rostos mais estranhos.

Vamos criando verdadeiras constelações, formando novos projetos. São inícios, sempre. Porque de inícios se faz toda a vida. Tiramos os sonhos embolorados do armário e fazemos nós mesmos o que outros ainda esperam que caia do céu, como uma chuva

de prata ou um dia feliz.

Que se abram, então, os caminhos para a nova estação. E que tenhamos os ouvidos bem atentos para perceber a música dos passos dos velhos e novos semeadores de primaveras. Porque eles vêm de passo leve e os dedos da primavera são delicados.

TAINARA

Oito de março. Seis e quinze da manhã. A sala de parto se ilumina e um misto de dor e alegria anunciam a tua chegada...

Foi tanta espera e tantos os preparativos. Foram todas as superstições do mundo. As da medicina e das tias do mundo. "Vai ser na troca de lua... vai ser quando fechar tantos dias..." Mas, não adianta: nestes casos de dor, sabor e amor há que se consultar os feiticeiros e este teu tio, meio louco e meio poeta é quem acertou na mosca, quer dizer, adivinhou a moça.

Seja bem-vinda a esta vida, pequeno besouro de verão. Às belezas, prazeres e medos que é isso que chamam viver. Bem-vinda a este planeta perdido no espaço, carregador de fome e alegrias, sorrisos e bombas. Que o teu sangue quente ferva pela justiça. Que a tua alma seja imensa e que nela caibam todos os sábios, sábias e os ignorantes (que não são poucos). Que o teu pensamento sintonize com o meu e a gente, juntos, conspiremos pelo novo mundo...

Enquanto escrevo um cachorro aqui ao lado reclama companhia. Enquanto teu pai e tua mãe suam (cada um em sua medida), dezenas de crianças morrem por aí. São 25 por minuto, aqui na Terra. Também por isso te espero, pequeno broto da manhã. Para perfumar o dia, sim, para tingir de belas cores o antigo reinado das cinzas.

Eu sabia. Você esperou o Dia Internacional da Mulher para soltar o primeiro grito. Assim deve ser. É mais do que hora do feminino. O domínio dos homens deu errado, passarinho, mas eles são tão cegos que nem se deram conta. Ainda bem que você veio, agora temos mais uma companheirinha. Mais uma voz e uma vontade, mais um ser único e ao mesmo tempo igual a todos e todas.

Seja bem-vinda à segunda-feira, ao sol, aos poemas de Pablo Neruda e à chatice de uma coisa chamada televisão. Vai também fazer frio, vai faltar água e vai haver inundação. Mas vai haver também o sonho, e quanto maior for o teu melhor a vida e mais grandiosa a nossa amizade.

Viva a doce e amarga vida! Viva as manhãs e as estrelas perdidas pelo espaço! A lua e o monstro marinho!..

O mundo é uma grande bolha de sabão, frágil e azul. Ah, mas eu vou parar por aqui, para não estragar a tua surpresa.

ÉRICO

Você já começou desafiando as probabilidades.

Pela primeira vez o grande educador José Pacheco intuiu errado.

"É menina", ele disse. É menino. Mas que diferença fazem estas coisas de gênero para um coração que se abre?

Eu disse que você pregou uma peça, que era uma brincadeira.

Será que você será irônico como seu pai, seu avô, tios?

Já contaminamos os outros com alegria antes de nascer.

Assim você provou ontem, colocando a mão no pintinho – para provar que milênios de repressão sobre o corpo estavam equivocados.

Você vem para nos encantar com outra verdade.

A primeira notícia de você foi um bilhete.

"Tem uma surpresa...no banheiro".

Um teste colorido e eu desprevenidamente daltônico. Querendo ser prudente para não ferir a delicadeza da tua mãe. Um ano antes ela já havia sofrido por um filho que não aconteceu.

Vou te carregar tranquilo pelas manhãs
e te beijar no seio bonito
da tua mãe
Iremos caminhar juntos pelas estradas
do interior
de nós mesmos
tudo que há de bom e belo e sagrado
na natureza de nos encontrarmos juntos

Érico
um nome sério que escolheu a sua mãe
e eu concordei porque a amo e
amo nela o dom

de dar nomes

Você se mexe, dorme
cresce na barriga
indiferente ao Buñuel
que assistimos assim
em belo preto e branco

A Miti foi a primeira a te perceber
cheirando e pulando na mamãe
dias antes dela própria
descobrir que estava
grávida

Eu disse "a Miti parece que quer dizer alguma coisa"
Poderia ter dito "ela está percebendo algo"
Mas enfim a verdade é que ela sentiu a tua presença
A tua presença

SOB O SOL DE SAGITÁRIO

Ele nasceu no dia 24 de novembro.
É sagitariano.
Os pés ligeiros que cavalgam sobre as certezas móveis da Terra.
O corpo esguio de homem com suas lutas para viver e mudar a vida.
E o arco retesado de sonhos,
lançando as flechas afiadas da utopia.
Teu lugar é de lucidez? De líder? Rebelde, tranquilo, resignado?
Tudo isto só a ti cabe.
Escolhe.
A mim cabe a vigília, o cuidado.
Os braços que te carregarão quando dormires
e que apontarão para ti as estrelas.
Eu irei te ajudar a ver o mar,
quando teu olhar emocionado nele mergulhar.

DOS ATALHOS DA PALAVRA E DOS CAMINHOS DO SILÊNCIO

"Somos todos míopes, excepto para dentro."
Fernando Pessoa

A FLOR DA PALAVRA

A flor da palavra necessita ventos límpidos e água branda. Boa terra para desenvolver sua tranquilidade mineral.

A flor da palavra estava viva em broto na boca do homem. A flor da palavra despertou os pássaros na pétala da língua da mulher. E subiu nas árvores, e tornou-se fruto e montanha e água e horizonte no dizer das gentes.

A flor da palavra se alastrou por todos os lados. Multiplicou e virou planta animal pedra máquina e gente no amarelo dos campos férteis e na erva daninha das cercas. E num terceiro ou último dia subiu aos céus e virou cogumelo de fumaça e desceu à terra e envenenou o alimento do homem e voltou à superfície e moldou mutantes horrendos no ventre da mulher.

A flor da palavra desapareceu.

E passaram-se muitos e muitos tempos em que de novo foi o silêncio o primeiro a existir. Até que vieram outros ventos fogo água terra barro e um bicho estranho sem saber vomitou no mundo a semente.

A flor da palavra rebentou e a Natureza voltou a saber de si.

A REVOLUÇÃO DAS PALAVRAS

Eu vinha distraído pela rua, assim como vinham tantos outros e outras pelas distraídas ruas do mundo. Tropeçando em vírgulas, parando nos pontos, deixando-me levar pelas reticências... Engasgado com as lembranças das frases anteriores.

Ao atravessar a rua, esqueci de olhar para o pretérito imperfeito, e o que se fez foi que as letras e palavras começaram a ganhar vida. Eram nuvens espessas, enxames enfurecidos, bandos de loucas palavras gritando aos quatro cantos. Ventos frios de gélidos conceitos ou brisas de palavras suaves e rápidas como belas bailarinas.

Olhei para o chão e a palavra paralelepípedo, de tão larga e concreta, explodiu à minha frente e fez caírem cacos de palavras e pedaços de pedra sobre a cabeça dos desavisados passeantes. Senti que algo começava a se formar ao lado. Era uma nuvem carregada de "pês", poeira de letras. E logo atrás um conjunto de sílabas formava um imenso ônibus e atropelava sem piedade os pobres "cês" abandonados.

Em meus calcanhares rosnava um "érre". Notei que minha calça já estava rasgada e do furo saíam líquidas expressões cor de sangue, molhando minúsculos substantivos na calçada. Tentei limpar e escorreguei na palavra banana que haviam jogado. Bati com a cabeça e acabei lembrando do dia em que me fizeram ler um livro estranho, que era um amontoado de palavras esquisitas que eu nunca compreendi.

Esquecido, ali, da palavra contexto, fui atropelado. Atropelado pelas letras, sílabas, palavras, frases, conceitos, textos, receios, que são os tijolos do muro que eu encontrei quando desembarquei nesta vida. Sentindo-me como o asfalto esmagado de todos os dias, lembrei do que me disse na música o Raul Seixas: "minha cabeça só pensa aquilo que ela aprendeu, por isso mesmo eu não confio nela, eu sou mais eu...". Então corri, corri e corri até minha pequena casa escrita com a palavra madeira. Apanhei a

primeira borracha que encontrei e voltei pelo mesmo caminho.

Com minha ordeira borracha apaguei todas as palavras que conhecia: estrada, poste, gente, esquina, música, saudade, possibilidade, morte, vida, esperança, amor, solidão. Só dei-me por satisfeito quando todas as palavras que queriam dizer força haviam desaparecido, e quando até mesmo a palavra borracha já havia gasto e sumido.

E eis que aqui estou, sem eira nem beira. Sem céu sobre a cabeça ou chão para pisar. Tudo o que apaguei agora faz-me falta. Não há mais mundo, nem pessoas, nem vida. Nem sequer a palavra solidão deixei, para acalmar a minha dor. Deixei apenas a palavra "eu" escrita e viva. Mas apenas "eu" não sou nada. E tudo agora é um imenso e estúpido vazio.

O HOMEM URSO

O Homem Urso não era urso coisa nenhuma. Mas virou nome de filme, e dado a conhecer pelas mãos de Werner Herzog. Ele mais parecia um menino. Timothy Treadwell largou as coisas que fazia na vida para dedicar-se aos ursos selvagens. Procurou seus melhores amigos nos animais, que em sua maioria jamais haviam visto um ser humano antes.

Timothy passava estações inteiras observando abismado os ursos gigantescos. Como companheira, na maioria das vezes, tinha uma raposa e seus filhotes. A missão que havia escolhido para si era defender aqueles animais, protegê-los da ganância e da loucura humanas. Por isto recebeu o apelido de "Homem Urso".

Ele filmou quilômetros de rolos de fitas de vídeo com imagens da vida dos animais, que depois divulgava em palestras que fazia gratuitamente por todo seu enorme país. O lugar que escolheu para falar dos ursos não poderia ser melhor, as escolas. Seu público escolhido eram as crianças: ele bem sabia que o amor e o respeito aos animais são aprendidos desde cedo.

O Homem Urso se autodenominava o "Guerreiro Bondoso" e agradecia aos ursos por lhe terem feito renascer. "Obrigado por me darem uma vida", dizia ele.

Num dia do ano de 2003, no entanto, depois de doze anos assim tão perto do perigo, foi atacado e devorado por um de seus amigos. O mais zangado dos ursos tirou a vida dele e de sua namorada, que resolvera acompanhá-lo.

Aparentemente essa é uma história infeliz, que apenas nos fala de um homem que não sabia o que fazia ao se aproximar de bichos tão perigosos. Esta é uma das verdades deste caso: um certo prazer egoísta em ficar negando o "mundo dos homens" em nome de uma pureza que ele via nos ursos do Alasca.

Mas Timothy sabia o que fazia dentro da sua loucura de viver perto dos animais selvagens. Assim como sabem bem o que fazem todos que agora, neste exato momento, salvam a vida de animais

por todo o Brasil. São aquelas pessoas que recolhem e acolhem o cachorro sarnento na rua, os filhotes de gato que miam de fome e desespero, o cavalo magro que revira os sacos de lixo.

As pessoas que defendem e protegem os animais talvez estejam nos dizendo que não são os ursos ou os leões que representam o perigo. Talvez o mais perigoso dos bichos seja aquele que abandona seu melhor amigo, maltrata muitas vezes por prazer e ainda por cima destrói o planeta que é sua própria casa.

OS VELHINHOS

Estava na fila do caixa de uma farmácia quando senti que alguém se apoiava em meu braço. Minha sobrinha me olhou assustada, acompanhando lentamente o desequilíbrio de um velhinho. Por sorte, meus reflexos foram rápidos e impediram que ele se chocasse contra o chão. No dia seguinte, diante de meus olhos, outro senhor tropeça em um pedaço de calçada mal cuidado e acaba também tendo sua queda evitada por mim. Não tive dúvidas, os velhinhos pediam para entrar no meu texto.

Vivemos em um país contraditório, que envelhece na mesma intensidade que cultua uma suposta superioridade da juventude. Segundo dados do IBGE em menos de 30 anos o Brasil, paraíso das cirurgias plásticas, terá a maioria da população de pessoas maduras (que chamamos idosas).

O raciocínio é simples: diminuem os nascimentos e a população envelhece. Alie-se a isto os avanços consideráveis da medicina que tendem a aumentar cada vez mais a expectativa de vida, e a popularização crescente de informações acerca dos cuidados com a saúde.

Aliado a um culto à estética superficial vem o preconceito, sobretudo nos grandes centros. No interior do Brasil são os aposentados que mantém com suas aposentadorias a economia de famílias e cidades inteiras, o que lhes confere maior respeitabilidade. Nas grandes cidades, reféns da cultura do imediatismo e do consumismo, os velhinhos são vistos como estorvo, possivelmente porque não conseguem acompanhar a velocidade de uma sociedade neurótica que não consegue parar. Muitos jovens acabam pensando que o mundo é deles e gira em torno de seus umbigos.

Outro dia vi um motorista de ônibus reclamando de um senhor que, segundo seu limitado raciocínio, deveria escolher outro horário para pegar o coletivo. Quando o velhinho desceu do coletivo, ele ficou esbravejando: "Pô, por que não saem de casa em

outro horário? Ficam aí só pra atrapalhar!".

Em outras palavras, o que ele dizia é que há um horário para quem faz parte do jogo e outro para quem está fora. Enquanto se consome assim em sua própria insensatez, não percebe que a geração que hoje exclui os mais velhos é exatamente aquela que amanhã será vítima da exclusão que ajudou a produzir. Fiquei imaginando o tamanho do sofrimento deste sujeito quando envelhecer. Ou será que morrerá antes de estupidez crônica?

Entretanto, há um movimento que o próprio passar do tempo ajuda a construir. Uma outra cultura, ainda incipiente, começa a tomar vulto e se delineia nos "bailes da terceira idade" dos círculos populares (retratados delicadamente no filme "Chega de Saudade"), que vão se transformando numa rede de milhões de pessoas que reencontram a alegria. Ou ainda na afirmação e robustez da produção intelectual realizada dentro ou fora da academia por pensadores às vezes já na casa dos noventa.

Cada vez mais as pessoas se dão conta que não existe uma idade para começar. Começar seja lá o quê. Um curso, uma atividade qualquer ou um grande caso de amor. Um belo exemplo é retratado no filme "Elsa & Fred", que você não pode deixar de assistir.

Enquanto a cultura da velocidade e das emoções baratas mata nossos jovens, os velhinhos nos chamam à reflexão e nos ensinam a sagrada arte de ouvir. Ouçamos então.

SILÊNCIO NO ÔNIBUS

"...agora sinto-me como se tivesse sido feito para o silêncio."
Mahatma Gandhi

Aconteceu no ônibus. Agora há pouco para mim e bem depois para você que me lê. Então, pense no que vou lhe dizer imaginando o movimento, as curvas, os sons e os inevitáveis odores e apertos de um coletivo quase lotado.

Eu estava ainda um tanto confuso pela leitura da bula de um medicamento. Eram tantas precauções, contraindicações, advertências e interações medicamentosas, que fiquei um bom tempo me perguntando para que mesmo que ele existia. A pílula parecia um brinquedo, com várias cores e números, mas na realidade ele impede que a brincadeira torne-se perigosa. Eu lia com a seriedade de quem sabe que não podemos brincar com o assunto.

Enquanto em minha mente via óvulos maduros caindo percebi que o ônibus estava parado mais tempo que o normal e algo acontecia. Uma velha senhora, na porta de saída, olhava para o fundo do carro e repetia: "Vem Marcelo, vamos Marcelo!". Muitos minutos já haviam passado até que resolvi romper o silêncio de meus olhos e fitar o rapaz a quem ela se dirigia. Sua mãe e tia insistiam, enquanto motorista e passageiros esperavam atônitos. Ele estava imóvel, de pé, completamente em silêncio. Até mesmo seus gestos silenciavam. Mas havia um brilho intenso em seu olhar.

"Vem Marcelo", continuava a velhinha, que foi puxada agressivamente pela mãe do rapaz para fora do coletivo. "Vamos deixar ele, que a polícia pega!". As duas mulheres saíram e o ônibus seguiu. O rapaz passou pela roleta, observado por um assustado cobrador e, em seguida, parou novamente. Continuou em seu profundo silêncio.

Sensibilizei-me com ele, embora ele sequer tenha percebido

As cartas místicas

minha presença. Aliás, ninguém ali configurava-se para ele como uma imagem completa, inteira, pois parecia que também seus olhos haviam silenciado. Tinha um olhar enigmático, brilhante, um olhar sob o qual jamais se poderia dizer que realmente via algo. Completamente serenos pareciam seu rosto e postura, como os faraós egípcios esculpidos nas pedras. Impossível imaginar se guardava dentro de si, prestes a transbordar, uma gargalhada estridente ou um choro compulsivo. Silencioso, apenas. Indiferente e olhando ao longe.

Um senhor de chapéu, desses que se creem petrificados no seu tempo, esbravejou: "Onde já se viu ter que pedir pra um marmanjo destes pra sair do ônibus!". Uma outra resolveu dar seu apoio, e perdeu uma daquelas preciosas chances que algumas pessoas têm de permanecerem caladas: "é, mas dá uma nota de cem pra ver se ele rasga".

Os comentários de meia-boca se seguiram, mas devem ter soado como música ao longe aos ouvidos do rapaz, que seguiu de pé logo atrás de mim, olhando fixamente para ninguém. Emocionei-me com a situação e de certa forma o compreendi. Não falando e não agindo quebrou todos os protocolos, negou a autoridade forçada como vi poucos negarem, e conseguiu até a solidariedade (é claro, silenciosa) de um outro passageiro: eu.

E o que estaria ele pensando? Quem saberia? Ele apenas deixou-se levar. Alguém murmurou: "Pobre infeliz". Infeliz? Seus sentimentos eram inabarcáveis, como de resto os de todas as gentes. Haveriam mil diagnósticos para seu estado e mais um milhão de comentários. Quem saberia dizer o que sentia o jovem em seu silêncio? Quem saberia silenciar tão bem?

Aprendiz da vida que sou arrisco-me apenas a imaginar que ele não tenha chegado onde queria (se queria), depois que desci e o "Vila Campina" seguiu seu trajeto. O discurso normalizador da sociedade é barulhento. Assim como o ônibus, que seguiu seu caminho de todos os dias. Só que desta vez quase em silêncio.

> Dos vários silêncios de que
> se faz um dia

talvez o mais intrigante
seja o silêncio melancólico
que responde com a ausência
prima irmã da morte

do menino arrastando
os pés pela sala barulhenta
que me olha triste
de um olhar se
querendo presente

o próprio nome já
nem mais pronunciando
ele carrega pesado

seus passos de sombra
pelo pátio
nunca acordam olhares

muito cedo foi ensinado
que a solidão
é a pedra que carrega

e de preto se veste
renunciando ao dia

A TIA DA MARI

Hoje a Mari me falou da sua tia. E fiquei imaginando aquela mulher curvada pelos anos, com seu português alegremente italianado e seu suor de queijo. Pois esta mulher – por amor ou por costume, ou quem sabe os dois – mantém sua ligação firme com o marido já falecido. E ele vem nas noites e entra de passo leve em seus sonhos, como somente um bom fantasma sabe fazer.

Outro dia reclamou do valor altíssimo que ela pagou pelo aparelho de audição. Foram tantas e tão inflamadas suas queixas de esposo já ido, que a pobre tia preferiu a surdez e deixou o aparelho de lado. Na verdade, depois de morto ele ficou mais chato. Ela, antes de dizer sim ou não em qualquer situação, vai dormir. É só vir o sono e lá está ele: "Ô véio metido!". Mas o que fazer? A memória é mesmo este lugar de não deixar ninguém morrer.

O tio da Mari, nosso simpático fantasma que xinga em italiano, sempre foi um bom fazedor de vinhos. Quando percebeu que a Morte rodava em torno de si o seu manto resolveu caprichar. Para sua última safra, além das uvas de sua própria videira mandou vir ainda muitas outras de fora. Talvez para que se registrasse no futuro todo seu cuidado, resolveu chamar um enólogo. Estes dois homens juntaram seus saberes, e o resultado foi de dar água na boca de uns e tontura na cabeça de outros.

Agora o artista dos vinhos já não mais se encontra. Mas permanece através de sua arte. Quando amigos e amigas especiais vêm aqui em casa eu ofereço seu vinho, sempre lembrando que ele é ritual. Não pode ser bebido assim de qualquer jeito. Como última realização de uma pessoa ele precisa ser respeitado, quem sabe até cultuado.

Quando abrimos uma garrafa deste vinho podemos perceber a sua presença. Ao encher a taça vem aquele cheiro de chuva fina sobre o parreiral. No trajeto entre a mesa e a boca há todo um processo, que passa pela terra molhada até o braço que se estende para apanhar o cacho. E se você olhar com atenção para dentro do

corpo desta bebida sagrada poderá ver ele sentado na cadeira de palha olhando as uvas crescerem. E ele sorri.

 Meditando sob a sombra das parreiras aquele homem descobriu a sua eternidade. E a tia da Mari, com saudade, antes de ir dormir nunca deixa de beber uns golinhos dele...

O TEMPO

Muitos pensadores, poetas e escritores escreveram sobre o tempo. Este sempre foi um dos temas mais instigantes para o ser humano, pois ao falar do tempo estamos falando do "curto sonho da vida", como diz o grande Raul Seixas em uma de suas canções, parafraseando o filósofo Schopenhauer que diz assim: "E quão longa é a noite, a noite eterna do tempo, se comparada ao curto sonho da vida".

O final do ano é um desses momentos em que a maioria das pessoas pensa um pouco sobre o tempo. Então as pessoas olham para trás, pesam na balança o que aconteceu e o que ficou no desejo, e tentam projetar o ano que vem chegando. As viradas de ano se transformam num ritual de promessas e projetos, num sem número de abandonos dos vícios e entradas em novas dietas.

Algumas pessoas, neste momento que acostumamos a chamar de "virada de ano", se isolam completamente. Outras fazem questão de passar em meio às multidões e seu burburinho. E ainda há aqueles e aquelas que reúnem uns poucos e bons amigos e vão para algum lugar calmo. Há de tudo e de todas as formas, mas de qualquer jeito fica preservada a ideia da importância daquele dia, daquele momento de passagem. Pois fugir das pessoas também é uma forma de dizer da importância delas.

Comecei um destes anos distante dos pratos de lentilha, que é uma tradição da região de onde venho. Estávamos lá, eu e meu pai, esperando que algum peixe tonto acreditasse que havia caído comida do céu. No quase silêncio da madrugada e sob os olhares luminosos de uma quase lua cheia, deixamos passar as imagens de nossas alegrias e nossos tormentos. Nem sequer desejamos "feliz ano novo". Talvez porque o desejo de felicidade seja constante e não marque data. E o momento era feliz.

Meu pai é analfabeto, mas não saber ler não o impede de se manter informado. O rádio é seu companheiro. Naqueles dias sua preocupação era com os bombardeios sobre o Iraque. Enquanto

conversávamos sobre a estupidez humana, passava um satélite. Vendo aquela pequena luz, tentamos imaginar o que é ver passar sobre si um míssil. Ver o tempo sagrado de uma vida sendo destruído sem nenhum sentido. O que pensaria uma criança iraquiana vendo aquelas luzes e explosões?

Conversando assim sobre a passagem do tempo, nos perguntamos pela vida nova no ano novo. Quanto tempo durariam as promessas de solidariedade e amor ao próximo? Muitas vezes, nem sequer o tempo de curar as dores de cabeça dos exageros da noite anterior.

Novo ano. Ano velho. O ontem já se foi e só deixa rastros. O amanhã, este desconhecido, ainda não é. E o hoje, como se estivesse escorregando pelos nossos dedos, está deixando de ser. Indiferente à nossa ilusória contagem o tempo segue seu caminhar. Imperdoável. Implacável. Seremos todos devorados, mastigados por suas engrenagens.

Este nosso passeio pelo tempo, que chamamos de vida, parece curto demais para ser vivido pela metade. Quem sabe por isso nos seja válida a lição de que devemos desaprender. Professores e presidentes, analfabetos e sonhadores. A todos o tempo leva. Desaprender o que nos maltrata e começar tudo de novo. Todo ano.

Pare, pense, entenda.

O MANIFESTO DA LIBERDADE

Pare. Pense. Entenda.

Os fantasmas que lhe assustam estão na sua mente.

Não há nenhum zumbi "comunista" escondido sob o teto das escolas, esperando para comer os cérebros das criancinhas e dos adolescentes. E se acaso um fosse visto, não subestime a capacidade dos jovens em reconhecê-lo.

Se uma mulher ama outra, se um homem ama outro, se eles se beijam, abraçam, se eles se deitam e fazem amor… Isto jamais vai ser uma ameaça para a sua família.

A ameaça à família é a ausência de afeto, de cuidado, de atenção.

Quem ama a sua família, simplesmente ama. Não necessita agredir e desrespeitar a família ou a solidão das outras pessoas.

Os fantasmas que lhe assustam estão na sua mente.

E há os criadores de fantasmas, que alimentam o seu medo para arrancar o seu dinheiro e a sua liberdade.

Pare. Pense. Entenda.

Diga adeus aos fantasmas. Seja feliz. Seja livre.

A SAUDADE É UMA CADEIRA VAZIA

Me diz meu amigo que a saudade é uma cadeira vazia. Você olha e ela está ali, ao lado, como a lhe dizer de algo ou de alguém. Saudade é uma palavra estranha de tão bonita. Ela fala de tanto mundo, que se perguntar o que significa a pessoa fica gaguejando e não consegue dizer. Saudade é uma palavra que não cabe. Então se diz que não há lugar pra tanta.

A saudade é tão brasileira que não tem tradução. Quer dizer, não tinha. Os ingleses andaram inventando de colocar ela em seus dicionários. Mas continuam sem ter o prazer e aquele gostinho da coisa dita e repetida em alto e bom som.

Uns chamam a saudade de parafuso enferrujado, que quanto mais enrosca menos vai. Outros colocam-na no terreno improvável do mistério. Eu prefiro representá-la como meu amigo: numa cadeira vazia, ali ao lado. Esperando aquela coisa, sensação, momento ou pessoa que talvez nunca virá sentar.

Nos porões dos navios negreiros a saudade vinha tremendo de frio e de medo. Amontoados como coisas, homens e mulheres procuravam no úmido e no escuro imagens luminosas das terras de onde acabavam de ser roubados. Em alguns lugares, os governantes que os vendiam faziam com que passassem em torno de troncos na beira do mar. Acreditavam que ao passar eles perdiam a memória. Assim, os inescrupulosos negociantes de gente pensavam aliviar a sua culpa.

Mas a memória da gente não pode ser facilmente apagada. E entre mortos e desesperados, dos navios tumbeiros para as praias brasileiras vieram ritos e cores. Jeitos e sonhos que mudaram este outro lado do mundo, com uma saudade maior que a distância entre este assustador pedaço de mundo e a mãe África do qual foram separados. Dos que sobreviviam a estas viagens diabólicas, muitos morriam de tristeza. "Banzo" era o nome que se dava a esta morte de tanta saudade de casa.

Já os portugueses, que ganharam a fama pela palavra, vieram

cantá-la em seus violões e cantos melancólicos. Sob a janela real ou imaginária da amada, ou debaixo das copas de enormes árvores reuniam-se para tocar e cantar. Também eles falavam em sua terra distante, e nos perigos do grande monstro marinho. Mas, com certeza, é bem mais fácil sentir saudade quando a gente não é escravo.

Saudade vai, saudade vem. Tempo vai tempo vem, e começamos a cantá-la. A saudade praticamente tomou conta da música brasileira. De início meio escondida, porque gostava mesmo era do violão. E o violão, como vocês sabem, era discriminado e quase proibido. Quando ele desceu do morro e saiu das sombras foi um assombro só. Invadiu os salões, não teve vergonha nas ruas. Era melancolia e tristeza misturadas com a alegria de ter vivido aquilo que se cantava. Nunca mais a música foi a mesma.

Saudade que se bebe em longos goles para amaciar a garganta e soltar a voz. Saudade de criança, onde toda uma vida cabe num dia que nunca acaba. Saudade que levanta antes do sol pra preparar o café da solidão. Saudade queimada nas pontas dos dedos. Saudade de um certo gosto, de um cheiro especial que só se sente num certo lugar ou ao lado de alguém.

Como é difícil dizer o que é, esse sentimento, essa estrada longa e envolta em bruma, que começa e termina não se sabe bem onde dentro de nós.

Meu amigo, acostumado à vastidão dos campos e dos ventos que neles galopam soltos, diz que a saudade é uma cadeira vazia que range. Talvez sejam os sons dos fantasmas que nos povoam, que nela sentam e ficam rindo.

De tanto falar em saudade me veio a lembrança de uma gargalhada que anunciava a madrugada. E certos cabelos longos, que de tão belos podem ser adorados como objeto de devoção.

Mas vamos parando por aqui. Que cada leitor ou leitora agora tome um tempinho, e abra sua caixa de saudades. E deixe que elas venham, e deixe que elas falem.

O LUGAR ONDE NUNCA ESTAMOS

Muitas vezes falamos que é preciso "colocar-se no lugar do outro". O lugar do outro, ou da outra, é certamente um lugar onde nunca estamos. Mas podemos fazer um exercício mental, que de tão bem feito pode nos levar a mudar e transformar nossa vida por completo. Ocupar o lugar dos outros, ainda que apenas em imaginação, é um exercício que pode mesmo mudar um país.

Um lugar difícil de imaginar, para um homem, é o lugar ocupado pelas mulheres. É fácil para um homem não perceber que existe o machismo, por exemplo. Assim como é fácil para uma pessoa branca, que vive em um país com quase 400 anos de escravidão no currículo, pensar que aqui não existe racismo. Ou ainda, para os heterossexuais, imaginarem que a homofobia não existe e não acontece.

O lugar que não ocupamos parece sempre estranho, muitas vezes sequer ele existe para nós. É algo invisível aos olhos e ao coração. E o que não somos ou nunca experienciamos adquire um ar ausente, como se estivesse coberto pelo manto da invisibilidade.

Desde este lugar invisível, este "não-lugar", me ponho a perguntar: como é ser mulher em um mundo tão machista? Talvez a pergunta ajude a redimir meus pequenos e grandes erros em relação a elas. Quanta bobagem, quanta estupidez e desconhecimento nas menores coisas que compartilhamos com elas.

Em meu caso, lembro que levei vários anos para entender que a chamada "TPM" realmente existia, e que mereciam muitos pingos a mais de compreensão aqueles dias por vezes tão turbulentos. Quantos desentendimentos teria evitado se simplesmente soubesse observar com atenção e escutar um pouquinho mais.

Algum leitor poderia retrucar dizendo que esta é uma observação menor, e que nós homens temos coisas mais importantes para nos preocupar. Concordo. Uma destas coisas importantes pode ser o fato de que uma das maiores causas de morte entre

mulheres é o assassinato. Em geral, o assassino é um "ex": ex-namorado, ex-marido, ex-companheiro. Vale lembrar que este "ex" significa de fora, que não é mais, externo, etc.

Quando um destes "ex", um destes sujeitos que já estão "fora" da vida de alguém acredita-se no direito de tirar a vida de uma mulher, podemos adicionar mais uma palavra à nossa pergunta anterior: Como é ser mulher em um mundo machista e doentio?

Não sei como responder minimamente bem à minha própria questão. Mas creio que ela já é um grande passo. Só posso aproximar-me de pequenos pedaços de respostas. Deve ser mesmo difícil ser mulher num mundo assim.

Difícil não ter ouvidos que nos escutem. Deve ser complicado conviver com certos discursos tolos que se repetem. E nojento ouvir gracinhas quando se passa pela rua. Deve ser horrível sentir-se pressionado ou acuado pela força física do outro. E quase inacreditável fazer o mesmo trabalho e ganhar menos por ele. Deve soar ridícula a pose de quem oferece rosas no dia 8 de março e agressões no resto do ano.

Se precisaram morrer tantas mulheres lutando para que fosse criado um dia de lembrar que elas existem e são a maioria, então que ao menos nós nos permitamos a pequena audácia de nos colocarmos "no lugar delas". Este lugar onde nunca estamos.

SOLIDARIEDADES

A solidariedade, como todas as "coisas" humanas, é algo que precisa ser vivido. Se pudéssemos enumerar os atos solidários de um dia, de uma comunidade ou uma cidade apenas, ficaríamos impressionados com a grandiosidade dos bons atos que são realizados todos os dias. Mesmo assim insistimos no absurdo e no bizarro que nos é oferecido todos os dias, sobretudo pela televisão.

Poderíamos dizer que há muitas solidariedades, muitos jeitos diferentes de um ser humano dividir com o outro as possibilidades da vida. Mas neste momento penso em nossa relação com os que não andam sobre duas pernas. E naquelas pessoas que se sensibilizam com o sofrimento de animais indefesos, por exemplo. São milhares de pessoas por este Brasil que todos os dias percebem, recolhem, acolhem os bichinhos abandonados. Se há a frieza estúpida dos que abandonam, também há a cálida acolhida dos que abrem suas casas e pátios para o cão ferido e o gato acidentado.

A nossa aproximação com os outros seres que vivem no planeta já acontece há milhares de anos. Nos museus de Cuzco, no Perú, o visitante se impressiona com as múmias que vê: ao lado da múmia do humano, a múmia de seu cão. Como acreditavam que a vida prosseguia, os incas também mumificavam os cães pois o homem precisa de seu melhor amigo mesmo depois da morte. O mesmo faziam os egípcios, que adoravam o gato como um animal sagrado.

Outro dia, no meio do passeio com minha cachorrinha, subitamente começamos a correr. E vendo ali o pequeno animal ao meu lado, com as orelhas esvoaçantes num vento alegre, voltei saborosamente à infância. Recordei dos cães e gatos que me fizeram companhia e dos quais cuidei com meus cuidados de criança. Lembrei de quanto me provocava ira ver um animal sendo maltratado. Os cães e gatos mortos recebiam "sepultura" e, é claro, minhas mais sinceras lágrimas. Não há como evitar o sof-

rimento quando um amigo morre.

Como terão sido os primeiros contatos entre seres humanos e cães? Qual deles terá ultrapassado primeiro as fronteiras do medo e oferecido afeto? Nunca saberemos. Mas observando nossos bichinhos de estimação podemos criar nossas próprias hipóteses.

Um escritor espanhol tem um conto muito interessante sobre o assunto. Em sua história uma "velha" mulher de 28 anos é quem teria feito os primeiros contatos, nos tempos pré-históricos. Velha, porque naquela época poucas pessoas viviam tanto tempo. Como havia sido atacada por feras na infância, tinha o rosto desfigurado. Os outros humanos a rejeitavam. Vivia excluída do grupo. Por isso, aproximou-se daqueles animais que viviam próximos, sempre procurando algum resto para comer. São eles que vinham lambê-la e festejar sua presença com seus sorrisos. O sorriso do cachorro está no rabo.

O gato tem lá seu lado misterioso. Algumas pessoas os adoram por isso. Outras desconfiam de seu ar independente. Como são parentes distantes de tigres e panteras, há aquele medo de que repentinamente possam surpreender com atitudes selvagens. Mas suas "selvagerias" não passam, em geral, de demonstrações de carinho acompanhadas de alguns arranhões. No fundo, entregaram-se à vida preguiçosa que os humanos lhes ensinaram. Já estão domesticados.

Nesta mania da domesticação, os humanos até exageraram. Em laboratório, e sem pedir licença pra ninguém, criaram raças estranhas de cães. Misturaram tipos, pelos, pedigrees. E o resultado foram bichinhos que sofrem de problemas de saúde. Uns têm rinite porque não possuem nariz. Outros dores terríveis porque sua coluna foi alongada demais. E há ainda os que foram condenados a uma mordida assassina que não perdoa sequer os filhos de seus próprios donos.

Comecei falando em solidariedade e agora volto a ela. Em nossos dias, cada vez mais as pessoas se voltam para seus animais de estimação. Isto parece bom. Por outro lado, diminui o contato entre as pessoas e elas se fecham em si. Quem sabe observando os suaves passos do gato e a entrega sincera do cãozinho, apren-

damos a ser mais gente. E não será demais pensar que um dia nosso afeto e nosso olhar se voltem também para aqueles outros animais, que até hoje costumamos ver apenas como um pedaço de carne em nosso prato.

O PÓ NO FOGÃO

Antes de tornar-me professor, trabalhei algo como três anos com pesquisas. A principal pesquisa era a de emprego e desemprego, o que me fazia viajar constantemente entre 20 cidades da região metropolitana de Porto Alegre, incluindo a capital.

Das tantas memórias daquele período, me vem agora uma.

Era uma casa simples de uma cidade mediana. Um pouco afastada da rodovia principal, sob enormes árvores imitava um pequeno sítio ou uma "chácara" (como dizem no sul). Um cheiro de terra suja tornava o ar um tanto pesado.

Quando entro vejo crianças com olhares assustados, acanhadas e tentando se aquecer junto da mãe (também apavorada). Sobre o fogão à lenha, não eram panelas com a comida para alimentar aqueles seres todos. Na chapa fria, várias carreiras de cocaína, enormes, que o dono da casa ia cheirando enquanto conversava comigo.

Os pequeninos pareciam me pedir socorro, como bichinhos amedrontados. Ao menos assim interpretei seus olhinhos aflitos.

Saí dali com o questionário preenchido, com todas as informações necessárias para o meu bem realizado trabalho. A pesquisa estava pronta. E meu coração estava arrebentado.

O FUTEBOL ESCONDE UM SEGREDO

Seria muito difícil para um estrangeiro, mesmo que quase nada soubesse sobre nosso país, não perceber que o futebol tem por aqui um valor simbólico que vai para muito além do esporte.

Da mesma forma, o brasileiro em viagem para outro lugar do mundo sempre é visto como contemporâneo de Pelé, Ronaldinho e outros poucos (e grandes) jogadores. Não interessa se você gosta ou não de jogar bola. Fora do Brasil você sempre será tratado como um apreciador ou entendedor em potencial do assunto.

Certa vez inventei, junto com uma amiga que é jornalista na Espanha, um "intercâmbio" cultural. A ideia era a seguinte: meus alunos brasileiros – todos adolescentes de periferia, na sétima série – fariam perguntas para uma turma de espanhóis. Eles responderiam e também fariam suas questões. A pergunta inicial era mais ou menos esta: "O que você gostaria de saber sobre a Espanha?". E a deles: "O que você mais gostaria de saber sobre o Brasil?". E mais: "O que você gostaria de saber sobre os jovens brasileiros?". Criamos um canal de comunicação, uma ponte suspensa sobre o oceano unindo os dois continentes. A experiência foi fascinante para todos.

É claro que houve uma enorme curiosidade dos jovens da Espanha sobre o futebol brasileiro, e a que mais se repetia dizia assim: "Mas afinal, por que vocês gostam tanto de futebol?". Logo que fiz a pergunta aos meus alunos, imaginei respostas do tipo "porque somos os melhores" ou "porque é muito bom". Que nada. As colocações foram numa mesma direção, todas surpreendentes. "Nós gostamos tanto de futebol porque é o único jeito que um brasileiro pobre tem para subir na vida", assim eles disseram.

A resposta impressiona pelo que ela diz e pelo que ela deixa implícito. A ascensão social em nosso país só é possível onde não há distinção nem privilégios na obtenção das oportunidades. Onde há oportunidades os pobres também sobressaem. E onde fica mais evidente esta situação? Exatamente no futebol. Entre as

quatro linhas ou você sabe jogar ou não sabe. Ou joga bem ou não joga. De nada adianta ser filho do presidente do clube ou do patrocinador.

Onde os padrinhos e os favores não contam, o espetáculo da democracia se revela em toda sua beleza. Quantos Pelés, Garrinchas e Ronaldinhos não teríamos em tantas outras áreas se todos tivessem oportunidades? Assim fiquei pensando ao lembrar de outros que conseguiram furar o bloqueio da zaga do time da desigualdade.

Há alguns anos atrás, quando iniciou um programa de bolsas de estudo para jovens de baixa renda, muitos reitores de universidades se preocuparam. E não foram poucas as vozes profetizando que os pobres fariam cair o nível do ensino. Um grande engano. Em 2009, foi divulgado o resultado de uma análise estatística mostrando que os contemplados com essas bolsas têm notas iguais ou maiores que os demais. Em nenhuma comparação e em nenhum curso os estudantes com bolsas ficaram abaixo da média dos outros.

Estes resultados surpreendem, e mostram o quanto as pessoas valorizam as chances que surgem em seu caminho. Muitas vezes uma oportunidade é a diferença entre a vida e a morte.

O futebol esconde no esporte o segredo de ser um sonho. E quantos sonhos brasileiros não esperam apenas uma brechinha para deixar de ser segredos?

O AMOR DO AMIGO

Em volta do fogo de chão e junto dos velhos homens que bebiam mate e contavam casos, o jovem Atahualpa Yupanqui ouviu da boca de um deles uma das mais belas definições do que seja a amizade. "Um amigo é a gente mesmo com outra pele", disse um dos velhos.

O menino, que seria depois um criador de preciosidades poéticas, carregaria para sempre essa frase consigo. E junto dela a imagem dos velhos trabalhadores em círculo.

O amigo, esse ser que multiplica o espelho da minha alma, como disse Vinícius de Moraes que, décadas depois (e sem fogo algum que o calor do Rio de Janeiro) reunia os amigos. Dizem que sua casa vivia repleta e que sem eles o grande poeta não podia suportar a vida. Vinícius abria suas portas a artistas da palavra e da música, e dessa generosidade e das amizades criadas surgiram muitos dos melhores momentos de nossa cultura. A amizade como poderoso motor de criação.

Nossos amigos às vezes desconhecem o quanto os amamos. Mas sentem de alguma maneira nosso carinho e afeto, porque têm aquela sensibilidade, aquela coisa a mais que diferencia o verdadeiro amigo dos demais.

Há amigos com os quais nunca conversamos, nem um "oi", mas sentimos uma cumplicidade no olhar que não há ciência que consiga explicar. Fica algo no ar e a certeza escondida de que daqui a um tempo (um mês, dois anos, vinte), uma coincidência qualquer nos coloque uma situação comum. Então paramos e nos conhecemos, em palavras.

Algumas pessoas encontramos apenas de tempos em tempos. E vem então aquela impressão de que não estavam longe, de que a saudade foi apenas um engano. Por vezes acreditamos percebê-las à distância e enviamos mensagens imaginárias, para uma dimensão incerta, na esperança que do outro lado da cidade ou do mundo estejam nos ouvindo.

Outras, encontramos diariamente na vertigem das redes. Na pressa nervosa dos dedos que deslizam nas telas. Encontramos? Sim, encontramos, mas ao mesmo tempo não. Santa Clara diria que sim.

Quando visitamos um amigo que há muito não vimos, ele logo reclama nosso sumiço. Mas sabe que em todo lugar nos dizem isso e que compreendemos pouco, muito pouco, das distâncias e dos dias que vão e vêm assim tão rápido.

Tem a amiga que sonha poder voar como os pássaros, ouvindo lá do alto o eco das vozes vindas com o vento vagabundo e indiferente. Tem o amigo que, brincando com a água viva encontrou-se com a morte. E aqueles outros, invisíveis, que se foram há séculos mas deixaram seus livros (que ainda iluminam). Lembro bem daquele perturbado amigo, que abaixou-se na chuva e fez uso de uma poça d'água para diluir a química ardente que lhe invadiria as veias.

Entro na casa do velho amigo. Ou do novo amigo velho. Sala perfumada de livros, odor inigualável. Onde habitam os grandes iniciados e seus pensamentos vivos. Alguns amigos, como ele, moram onde a arte caminha como trepadeira pelas paredes. E outras, como a velha amiga, veem em mim realizados os sonhos que sonharam para si.

A beleza que vemos no outro, no amigo, é a mesma que de alguma forma reside em nós. Só nos conhecemos mesmo quando conhecemos o outro. O grande amigo é o nosso psicólogo, que ouve bem mais do que fala quando pedimos socorro. O verdadeiro amigo é o trabalhador da terra que abre, às vezes à força, trilhas até nossos jardins escondidos. A querida amiga acende a vela quando o escuro inventa de meter medo. O grande amigo é o grande amor que não cobra fidelidade, nem quer possuir corpo, alma, nada.

Todo dia é dia do amigo.

Então, já que hoje é dia dele, não será demais deixá-lo com estas palavras, e terminar com a loucura poética e amiga de Nietzsche:

"Existe realmente, aqui e além na terra, uma espécie de prolongamento do amor, no qual o desejo que dois seres experimentam um pelo outro dá lugar a um novo desejo, a uma nova cobiça, a uma sede superior comum, a de um ideal que os ultrapassa a ambos: mas quem é que conhece esse amor? Quem o viveu? O seu verdadeiro nome é amizade."

E estamos conversados.

ISLA NEGRA

"Há fábricas de dias que virão."
Neruda

Em Isla Negra estão os restos do grande poeta. De frente para o Pacífico encontrou ele sua melhor morada. Ali mesmo, onde vivo abraçou-se com o mar revolto e conversou com as gaivotas.

O quarto de Pablo e Matilde era uma extensão do mar. Não se sabe bem se os estrondos ouvidos naqueles tempos eram os ecos daquele grande amor ou os rugidos do monstro marinho. A única demarcação de espaços entre a poesia e o mar é dada pelos sinos. Eles continuam lá, mas já não badalam. Sem o toque do poeta parece que morreram de tristeza. No entanto, correm boatos de que crianças que visitaram a casa viram um velhinho de boina tocando um sino quando o sol foi dormir.

Quando fui na casa de Neruda ouvi *Gracias a la vida* tocada ao piano. Sentado na areia grossa e multiforme – que foi tapete para seus passos – desejei o mate da mulher ao lado. E disse "gracias" ao meu próprio desejo. E por estar vivo joguei uma moeda e um pedido na fonte.

A casa do poeta é um lugar de peregrinação do sonho. Tudo nela é mar. Pedras, plantas, miniaturas de barcos engolidas por garrafas, belas carrancas de navios fantasmas, instrumentos de marinheiros devorados pelas sereias. Naquela casa senti-me como um peixe metálico flutuando em um de seus poemas.

DOS GRITOS, CRUEZAS E BELEZAS

A MAIOR DE TODAS AS REVOLUÇÕES

Ana viu o futuro e ele era um jovem franzino que parecia fantasiado com seu minúsculo bigode.

Chegou-se de uma cidade distante. Era de um tempo em que se acreditava que o exército transformava um menino em um homem durante um ano de exercícios e humilhações constantes.

Então assim já homem feito foi logo combinando com o dono da casa o casamento com a filha.

Talvez tenha visto a moça uma vez. Ela, entretanto, nunca o vira antes.

Por uma fresta entre as tábuas velhas da parede Ana viu aquele a quem o mundo escolhera como seu marido. O mundo dos homens do início do século XX.

Ao lado dele, com o primeiro filho, seu olhar rebelde de criança assustada quase dá cor ao preto e branco da fotografia.

Minha amiga não gostava de sua avó.

Não conseguia entender porque a velha mulher era tão rude e estúpida com seu querido avô. Ele sempre tão meigo, tão bom, a brincar com os netos.

Enquanto o avô dava atenção às crianças, a velha bruxa ficava prostrada em seu canto, quieta e raivosa. Ela era má. Ele sem dúvida representava o bem. Não havia dúvidas de quem seria um dia condenado por deus. Cada palavra que ele lhe dirigia era respondida com uma agressão verbal. Às vezes ela sequer falava. Sua resposta era um grunhido.

Quando o avô morreu foram prestadas todas as homenagens que se prestam a um bom cristão. E é claro que não faltaram as flores para dar um tom de esperança e vida ao cortejo fúnebre.

Dias depois a avó quebrou um silêncio de décadas e reuniu os netos para contar-lhes um segredo.

Quando era ainda uma menina de doze anos, distraída com

suas bonecas e brincadeiras, foi atacada por um homem mais velho quando voltava da roça. Violentada e violada brutalmente, voltou para casa arrastando-se entre o sangue e a vergonha.

Como um pequeno animal acuado, tremia desesperada quando caiu nos braços da mãe. Estava quase irreconhecível.

A boa sociedade não teve dúvidas do que fazer. Que se colocasse uma pedra sobre o assunto. O casamento e o silêncio eram a melhor solução.

Minha amiga passou a amar a sua avó, e o avô teve sua segunda e pior morte.

Naqueles anos – nas cidades iluminadas que Ana e a avó de minha amiga não conheciam – milhares de mulheres coloriam as ruas com suas cores e desejos. Não queriam mais ver o mundo através das frestas, nem tampouco ser obrigadas a casar com estupradores.

Começava a maior de todas as revoluções: a revolução das mulheres.

BARULHENTOS

Na ilusão de esconder-se da solidão os homens criaram máquinas de fazer barulho. E puseram-se a bater seus enormes tambores.

E amplificaram alto-falantes, caixas sonoras, bumbos e bombas.

Tontos, todos eles. E eu.

A solidão é surda e muda.

UM FRIO E COVARDE HITLER

Os depoimentos pessoais são muito importantes na construção e na interpretação do que costumamos chamar de História. Na sala de aula os documentários, entrevistas e filmes de vários gêneros são sempre bem vindos como material de trabalho do professor.

A Segunda Guerra Mundial é um dos temas que mais fascinam os estudantes, não sei exatamente por quê. Ou finjo não saber. Alguns diriam que é o trágico envolvido, o sangue, as mortes. Mas estes elementos estão presentes em toda história humana. Talvez seja o período mais retratado pelo cinema e isto influencie.

Entretanto, gostaria de tratar de alguns aspectos do depoimento de uma bela senhora, de olhar azul límpido e cabelos louros de alemã. Ela faleceu em 2002, mas um ano antes deixou-nos horas de gravações sobre seu relacionamento com uma das figuras mais impressionantes e assustadoras do século XX. O nome da doce senhora é Traudl Junge, que seguiu até o leito de morte sentindo-se culpada pela ingenuidade de sua juventude, quando foi secretária particular e presenciou os últimos anos de um dos mais terríveis ditadores que o Ocidente produziu: Adolf Hitler.

Eu fui a secretária de Hitler é o nome de um documentário onde esta mulher revela detalhes da história que até bem pouco tempo atrás ainda estavam nebulosos.

Que os tiranos são sempre homens covardes dispostos a lutas intestinas pelo poder ninguém tem dúvidas. Mas quando revelam-se elementos ou traços mais límpidos ou até íntimos, não há como não tentar produzir relações, ligações, elos que podem nos fazer entender o que faz um povo entregar-se a loucura, à total insensatez.

Hitler era um homem frio. Gelado, ao que parece. Não gostava que tocassem seu corpo. Em três anos em que a secretária conviveu com ele, apenas nos momentos finais viu um beijo sendo

dado em sua mulher. Mesmo assim já era um beijo envenenado, pois selava um suicídio anunciado. Mas não se pode dizer que esse líder político que ajudou a produzir uma guerra que matou dezenas de milhões de pessoas não amava. Segundo a secretária, seus momentos mais felizes eram junto da cachorra "Blondie", com quem passava até madrugadas inteiras brincando. Interessante este aspecto: a negação do humano e a procura de calor junto aos animais.

Também é curioso o fato de que o homem que vangloriava-se por não sentir compaixão pelo sofrimento alheio não permitia-se ver a destruição. "O inferno são os outros", diria Sartre. Hitler não queria ver, possivelmente para manter firme seu próprio inferno interior. Durante as viagens de trem as janelas sempre permaneciam fechadas, e quando chegava no aeroporto de Berlim, por exemplo, havia ordens para que o motorista levasse-o por caminhos onde pudesse ser vista pouca ou nenhuma destruição. A guerra do homem de carne e osso chamado Hitler podia caber numa mesa, dentro de um mapa, jamais chegou sequer perto da tragédia (dos outros).

A grandeza de Adolf Hitler manteve-se apenas em seus discursos grandiloquentes. Tudo neles era grande, épico, sagrado. Mas das suas "profecias" apenas a que vaticinava o fim do nazismo é a que se fez verdadeira. Na Alemanha, ainda hoje, há uma dificuldade e uma certa vergonha em tratar o assunto. Os chamados "neonazistas" nada mais são do que pequenos grupos, normalmente de jovens, que na falta de qualquer sentido para a vida vestem a tola fantasia. Outro dia, em uma capital provinciana do sul do Brasil, um jovem negro e outro chamado Israel foram presos agredindo um rapaz judeu. Na dúvida, fiquei entre a lamentação e o riso, tamanho ridículo da situação. De qualquer forma, eis um aviso importante: os totalitarismos brotam no terreno do vazio e da ausência de sentido.

Como última palavra sobre Hitler e seus seguidores mais próximos, é interessante lembrar o mau uso que fizeram de Nietzsche. Ainda hoje podemos ver alguns historiadores fazendo essas más leituras. É bom lembrar que Nietzsche se referia aos

antissemitas como "ressentidos", "fatigados e consumidos", e chegou a romper com seu editor por considerar sua editora um "covil de antissemitas". Na obra *Genealogia da moral* (§ 26, III) ele combate e denuncia o charlatanismo presente no crescente movimento que iria desembocar no nazismo:

"Não gosto dos agitadores fantasiados de heróis que usam o capuz mágico do ideal em suas cabeças de palha; não gosto dos artistas ambiciosos que posam de sacerdotes e ascetas e no fundo não passam de trágicos bufões; tampouco me agradam esses novos especuladores em idealismo, os antissemitas, que hoje reviram os olhos de modo cristão-ariano-homem-de-bem, e, através do abuso exasperante do mais barato meio de agitação, a afetação moral, buscam incitar o gado de chifres que há no povo".

No Brasil, neste final de segunda década do século XXI, a fala do filósofo soa estranhamente atual.

TODOS SILENCIAM

Estou chorando, chorando. Na TV as imagens da tragédia na escola russa. Ruínas, restos, marcas de bala. Mães que choram, crianças mortas.

Os cristãos ortodoxos acreditam que as almas permanecem no local da morte por 40 dias. Por isso, as mães levam água para os filhos que passaram sede nas mãos dos terroristas. Os homens levam cigarros acesos, para os professores e funcionários assassinados.

Não há razão alguma, não há palavra.

Diante de crianças mortas calam-se deuses e homens.

UM DIA DE CHUVA

Ela pousou o olhar sobre a foto do avô e da avó, como os conheceu: velhinhos, meigos.

Olhando os olhos da avó não pôde conter o choro.

– Que saudade vó! – disse de si para si.

E, de repente, a saudade triste e melancólica deu lugar à alegria. Um som suave vindo da rua fez-lhe virar a cabeça.

A calçada estava transformada em um tapete de mil cores e do céu caía uma chuva colorida de pétalas.

O BRASIL NO ESPAÇO

Fascinados pelo que viam no céu, olhos de vários recantos do mundo voltaram-se para o eclipse. Na noite que invade o dia o olho criador humano vê os braços de sombra da lua e o nomeia: uns veem bolas enormes, outros o fim dos tempos, há também os que iniciam um ciclo, aqueles que simplesmente fotografam o evento e os que fazem poesia.

Os olhares humanos sempre estiveram voltados para o céu, procurando no espaço longínquo respostas para as perguntas de nossa limitada existência. Assim os egípcios antigos construíram suas pirâmides, os incas a maravilhosa Macchu Picchu e tantos outros traçaram caminhos que desvendariam nosso destino. Por isto, até hoje, o texto mais lido de um jornal possivelmente seja o horóscopo e não o espaçoso relato dos colunistas.

Povoamos o espaço infinito com as fantasias de nossa finitude. Ou, com infinitos sonhos e quimeras tornamos o Universo finito. Inventamos deuses, máquinas voadoras e teorias, porém seguem as perguntas pela origem, o sentido e a destinação de tudo. Em nossas dúvidas estamos bem próximos dos antigos gregos.

Nossas respostas são vestígios de água, buracos negros insondáveis, distâncias absurdas que nos tornam sempre mais pequenos. No aniversário de 20 anos do famoso primeiro passo na lua, alguém desenhou uma mãe africana com seu filho desnutrido. "Há vinte anos o homem chegou à lua e ainda não chegou aqui", ela dizia. A áspera verdade da charge permanece atualíssima.

O Brasil festivo comemora a chegada do primeiro astronauta brasileiro ao espaço. Na nossa mania quase doentia de confundir o público com o privado exaltamos as qualidades do menino pobre que acredita em seus sonhos e conquista os céus, mas eliminamos o contexto. No mesmo caminho colocamos a tragédia dos meninos do tráfico denunciada por MV Bill. Estão quase todos mortos, massacrados. Mas o único sobrevivente ganha emprego num circo (num programa de TV), e assim podemos ir dormir com

a consciência tranquila.

Enquanto o coro dos contentes tremula suas bandeirinhas, os pesquisadores e as universidades brasileiras seguem carecendo de apoio. Os dez milhões de dólares da viagem para o espaço poderiam ter outras destinações bem mais importantes.

A ida de um astronauta do Brasil para a estação orbital é a propaganda perfeita de uma especialização que não temos, de uma riqueza que não possuímos e de uma felicidade de fachada que insistimos em vender para o mundo. Viva a imagem. E a realidade que vá para o espaço.

CÃES E HOMENS

Pesquisas recentes têm demonstrado a crescente disposição de boa parcela da população (especialmente na chamada classe média) em preferir a companhia dos cães, em detrimento aos de sua própria espécie: os humanos.

Mas não se animem os leitores da filosofia pessimista de Schopenhauer, imaginando que sua fórmula ranzinza popularmente conhecida como "quanto mais conheço os homens, mais gosto dos cães" tenha, enfim, triunfado. Que nada!

As pessoas cada vez *mais* gostam dos cães simplesmente porque cada vez *menos* conhecem seus semelhantes (o Outro, este estranho). Os humanos, bípedes, racionais, passageiros do século XXI, são a antítese de homens profundos como Schopenhauer. Não se sabem nem querem saber, e ainda por cima têm raiva de quem sabe.

Com os avanços da biotecnologia e o empobrecimento da linguagem, em breve poderemos ver cachorros de óculos perguntando "por quê?" e humanos, pela rua, latindo e carimbando os postes.

Por algum tempo, talvez, o mundo torne-se mais engraçado.

"...pois, francamente, como se restabelecer da infinita dissimulação, falsidade e malícia dos homens, se não houvesse os cães, em cuja face honesta podemos mirar sem desconfiança? Nosso mundo civilizado não passa de uma imensa mascarada. Ali encontramos cavaleiros, padres, soldados, doutores, advogados, sacerdotes, filósofos, e o que não mais! Porém estes não são o que representam: são simples máscaras, sob as quais, via de regra, se situam especuladores financeiros."

Arthur Schopenhauer (1788/1860)

A SOPA

Um terreno enorme cheio de outdoors. Numa avenida de grande movimento da capital. Percebo uma pequena abertura no muro, olho para dentro. Escondida dos carros que passam e entre montes de lixo está uma pequena "vila". Muitos casebres. Entro em uma casa, onde algumas pessoas se reúnem em torno do fogo de chão. Sobre ele uma lata enegrecida pelas chamas. Dentro da lata está sendo preparada uma sopa. Todos olham com gosto para a refeição.

Quando me apresento como pesquisador, me recebem com muita simpatia. Convidam para sentar. Sento sobre um tijolo. Faço a entrevista. Conversamos amigavelmente, cada um dizendo de onde vem e o que faz da vida. Me oferecem sua refeição. Recusei por realmente não estar com fome, antes de olhá-la. Dentro da lata, balançando-se com dificuldade por seu peso, algumas enormes pedras e mais alguns pedaços de papelão.

Uma sopa de pedras. Este era o almoço daquelas pessoas. Ponto final.

O CONFORTO DESCONFORTÁVEL

Se há algo que me deixa desconfortável é a maldade que fazem com determinadas palavras. Está certo que existem algumas que não merecem mesmo nenhum cuidado, e nada neste mundo justifica a posição de conforto que elas ocupam.

"Progresso", por exemplo. Como podemos explicar que essa palavrinha medonha não caia em desuso? Às vezes até a esquecem, mas lá vem um abusado e a traz de volta.

Há alguns dias tive a infelicidade de aterrissar em uma poltrona colocada bem em frente a uma TV, ligada. E como esta máquina consegue atrair nossa atenção, não é mesmo? Pois bem. Silêncio por favor, agora é ela a rainha. Estava lá dentro do tubo de imagem um jovem senhor, sentado confortavelmente em um belo sofá. Ao seu lado uma bonita jovem, sorridente e bem maquiada (sem exageros). Tudo compondo um bom ambiente, tudo combinando. Mas eu também ouvi o que eles falavam, porque a nossa mente – que engraçado – consegue captar todas essas coisas ao mesmo tempo.

Se não ouvisse o diálogo pensaria que se tratava de uma conversa sobre moda, ou uma propaganda de loja, quem sabe. Era tudo tão bonito aos meus olhos. Mas o assunto era cabeludo: mortes, assassinatos, assaltos. Estranho, mas o jovem senhor respondia a tudo com sorrisos afáveis e gestos que bem lembrariam outros temas bem distintos e coloridos.

Ela era jornalista. Ele secretário de segurança. Ela perguntava o que o governo estava fazendo para conter a violência crescente.

Violência, mas que violência minha filha? Estamos numa posição confortável, foi o que ele disse. Está tudo sob controle, e além do mais esses crimes que aconteceram não podem ser atacados pela polícia. O inusitado não pode ser alvo da polícia...

Fiquei em desconforto com aquele palavreado. Será que o povo pode se sentir confortável quando tem medo de sair às ruas? Se os crimes que acontecem não podem ser atacados pela polí-

cia, então para que serve a polícia? Fiquei coçando a cabeça e me remexendo na poltrona. "Inusitado", "conforto", "confortável": fui procurar no dicionário. E até agora não entendi porque gente assim tão bonita resolve cometer tantos crimes com as palavras.

AS CARTAS MÍSTICAS

O domínio da chamada espiritualidade talvez seja aquele do qual nos apartamos com medo, ou no qual mergulhamos sedentos. A casa do silêncio. O lugar mais odiado e mais querido pela humanidade. O valete de ouro colocado entre as flores. Parecem duas figuras. Alguém dividido com uma parte de si sempre de cabeça para baixo. É o mesmo cavalheiro refletido num espelho em que não pode ver-se.

Minha amiga me diz que as águas que caem no hemisfério norte caminham no sentido dos ponteiros de um relógio. E as do hemisfério sul, então, insistem para o outro lado. A lua lá enorme e aqui minúscula. E vice-versa, quando se embeleza e mostra-se cheia aos olhos do sul do mundo. Tudo para dizer que não somos uma coisa só. Que em cada um convivem os opostos. Que cada qual é um conflito sem solução. E que, se inventamos uma verdade absoluta, somos apenas uma metade ambulante. Metades que adoram máquinas de não pensar. Em suma, estamos mortos.

Mas o que poderia querer dizer isto, essas estranhas aparições de cartas no meu caminho? Um ás, dois. Um cinco (eu gosto do cinco porque me parece um sorriso). O valete, que meu pai dizia que era eu quando colocava as cartas para mim. E eu querendo ser um coringa. Um coringa que não vale pontos, não faz parte do jogo. Mas está ali para dizer alguma coisa. O elemento surpresa. O debochado com seus guizos e sinos.

Tento inventar um sentido para as cartas. Um quebra-cabeças feito de acasos. Tentei os números mas eles não dizem nada. Busquei a Filosofia. Mergulhei nela. Procurava um grande saber. O inusitado. Um caminho. Mas o que encontrei lá no fundo foi o gosto de terra das minhas próprias interpretações.

Voltei para respirar. Uma criança sorria e atirava pedrinhas n´água. Pensou que eu fosse um deus, um espírito da natureza. Saiu correndo e chorando quando descobriu que eu era apenas um homem. Olhei-me no espelho natural e percebi que havia en-

velhecido. As rugas eram como raios saindo dos olhos. Os fios da barba o musgo. Eu pedra. Já não sei se esta foi a minha impressão ou a da criança.

A mulher de vestidos longos atirou uma carta no chão. Era negra. Um ás de espadas. Solitário e abandonado em uma esquina. Tive medo e segui de mãos dadas com uma irritada namorada. A carta permaneceu em minha memória implorando uma razão.

Como um vampiro que sofre por não ver o sol. O sangue em seus olhos tristes é a dor da eternidade. Ele entrou em minha janela e me deu a mão.

Ele tinha todas as cartas. E os quadros na parede que levavam até sua morada. Da janela enorme viam-se as cores e as luzes de Valparaíso. Deste templo de religião nenhuma nos guiou até sua verdade.

E foi esta a verdade que ele disse.

Não há porque temer. Não há porque desesperar. Em qualquer lugar nós somos filhos. E se por vezes nauseamos é porque a Mãe Natureza nos embala em seus braços. O Nada é o nome que damos para o escuro da infância. Agora é chegado outro tempo. Somos grandes. Somos fortes. E muitos. E muitas.

Sem temor da morte ou dos deuses da época, como queria Epicuro.

OS OLHOS NO MAR

O pescador olha para o mar e vê enormes cardumes, redes plenas de barrigas cheias.

O surfista olha para o mar e vê o tamanho das ondas e o tempo certo de seu pequeno privilégio.

O poeta olha para as ondas e vê a brisa, sente a cor dos peixes, dança imenso oceano.

O filósofo olha para o mar e vê o ir e vir do eterno, o outro filósofo mergulha nas águas e sente nelas o ardor indiferente do vir-a-ser.

O amante olha para o mar e vê a saudade. E diante de si a realidade que escorre lenta numa torrente de lágrimas.

O cão sem dono olha para o mar e nada, tudo vê. O mar já está dentro dele.

PADRE ORESTES

Bem-aventurados os que passam pela vida e deixam suas impressões digitais. A vida, esta passagem rápida, este breve dia na longa noite do tempo.

O padre Orestes Stragliotto foi uma dessas pessoas que soube dar sentido à existência. Em 1982, lhe disseram que havia uma comunidade de baixa renda e esquecida chamada Campina que esperava por um novo pároco. Era um lugar tão sem estrutura e sem atrativos que ninguém queria ir para lá. Ouvindo isso, ele não hesitou: "então é para lá que eu vou!".

Cristão, soube como poucos ser um líder espiritual de verdade. Sua "opção pelos pobres" foi muito além de sentir-se solidário com eles. Apostou firmemente na organização da população, em sua luta para transformar este mundo injusto em que vivemos. Foi um padre de verdade, não reduzindo seu mundo à repetição de ladainhas.

Quem já sentiu na pele o que é ver a água invadindo sua própria casa sabe o que é a tragédia das enchentes. Para acabar com elas precisávamos da construção dos diques de contenção das águas do Rio dos Sinos. E eles não caíram do céu. Foram fruto de um grande movimento popular, organizado pela comunidade católica liderada pelo padre Orestes.

O auge deste movimento do povo pela dignidade prometida, foi uma passeata gigantesca que reuniu milhares de pessoas e trancou a BR 116 por três horas, no ano de 1987. Por trás destas manifestações populares, a visão de que o "Reino de Deus" é uma construção em vida e não uma promessa para depois da morte. Morte, aliás, duramente combatida por ele, que durante a ditadura militar abrigou e protegeu vários perseguidos pelo regime militar.

"Sei que você não crê", me disse ele certo dia, "mas também sei dessas coisas que trazes aí no peito, e pode ter certeza que é o mesmo que eu sinto...nós estamos do mesmo lado". Num mundo

onde a regra geral é o cinismo, o padre Orestes sabia muito bem de que lado estava. Era um homem de opinião, de fibra, e por isso tornou-se uma figura polêmica. Suas missas eram uma reflexão, um falar sobre a vida e o ser humano. Ninguém conseguia ficar indiferente a elas, porque eram vivas. Pode parecer estranho, mas haviam até alguns ateus que as assistiam. É que ele ia para além da simples tolerância, como bem ensinou o próprio Jesus.

A POLÍTICA DA LOUCURA

A poesia é uma forma de ver o mundo e o outro. Perceber na vida a possibilidade de transmutar o olhar. Ver de outro modo. Reconstruir a imagem. Significar. Ressignificar. Tirar o significado de tudo. Acolher sem possuir. Ser possuído. Transbordar palavras. Integrar-se à paisagem. Pais-agem. Versos são filhos que rimam ou prosam. Poetas são pais que agem. Paisagem. A poesia é a política da loucura.

ANOS OITENTA

> *"...todo jornal que eu leio me diz que a gente já era*
> *que já não é mais primavera, oh baby, oh baby,*
> *a gente ainda nem começou..."*
> Raul Seixas

No final dos anos oitenta um sopro de primavera parisiense passeou por nossas ruas. Como bom caminhante, dobrei com ele minhas esquinas. E fizemos movimentos. E paramos o trânsito. Piquetes sob a chuva que trancavam as portas da madrugada à força de um abraço apertado. A energia, a mágica e envolvente energia das multidões unidas em um só grito. "Fecha! Fecha! Fecha!", e as portas baixando. Corre, não respira porque isso daí é gás lacrimogênio! No trabalho os colegas rindo e chamando o rapaz de sonhador. Entra o gerente geral: "O que é isso escrito no seu rádio?" Um adesivo improvisado: *Brasil Urgente, Lula presidente*. "O senhor pode passar no departamento pessoal". O senhor de quinze anos é demitido mas não se dobra. Ah, se todos ao menos uma vez na vida pudessem sentir aquela sensação de poder, aquela liberdade, aquele abrir o peito assim no meio da rua... Aos trinta e tantos ele caminha em vastas e amplas calçadas carentes de gentes re-unidas, escandalosas em suas urgências. Mas agora o Brasil deixou de ser urgente. E o gerente geral vai dormir, feliz com o seu presidente.

O INVERNO DAS PALAVRAS

Construímos sonhos. Levamos nossos mais nobres sentimentos para passear nas praças. Ar livre. Sol para as generosas ideias. Bandeiras vermelhas e música. Muita música, porque um outro mundo não pode se fazer ao som das engrenagens. Nos diálogos diários e no balançar do ônibus uma nova conquista. Mais companheiros na nau colorida das transformações.

O país dos jovens. Adolescência crivada de flores, adornada com estrelas. Tudo que foi quimera agora se torna imediato. O dia será hoje. Não há mais séculos a esperar. Somos mais fortes que essa história bruta. Vem, pega minha mão. Se me deres um beijo haverá mais um motivo para minhas lágrimas.

Quando despertamos, algo estranho embaçava nosso olhar. A História era mais forte do que imaginávamos. Os que antes podíamos mirar fundo nos olhos agora já estavam bem longe, pequeninos em frente a tolos aglomerados. E o que se disse não era bem assim. Quem é o inimigo? "O inimigo sou eu? O inimigo é você?", cantam os Titãs. As palavras são trancafiadas em palácios. E sufocam, congelam no mais frio de seus invernos. As palavras morrem porque sugam seu sangue.

"E já não se sabia mais quem era humano e quem era porco", diz Orwell em seu livro.

TEATRO DO TELECO

A lona toda furada, como se houvesse acontecido uma chuva de estrelas quentes, denuncia a idade e os lamentos do tempo. Mas são sorridentes os seres que habitam o espaço mágico do picadeiro. Sem palco, sem jogos hipnóticos de luzes, sem propaganda, os artistas ainda iluminam o sonho de pequenos olhos. Na saída olhei o horizonte que se via dali. E eram nuvens carnosas que animavam o frio da noite.

Das sombras e das sobras do que foi um dia um bom alojamento surge o homem. Seu rosto trilhado de caminhos e habitado de olhares revela toda a grandeza de sua idade. Suas mãos são geladas e seu espírito alegre agradece-me a ajuda, o acaso formoso que nos pôs ali, frente a frente, dois homens assim tão distintos e tão próximos.

Seus cabelos são levemente compridos, como se quisessem denunciar uma rebeldia que já não se necessita extravagante. Ele é um palhaço. Normal assim, como um ser humano que perdeu suas tintas deslumbrantes, poderia até fazer chorar. Conta-me das últimas desgraças, essas pequenas bravas que preferem pôr-se em nosso caminho provocando-o como adolescentes cruéis. No estado de Santa Catarina o furacão triste jogou-os para longe, sem dó algum dos cãezinhos, pombas, nem do palco carcomido de passos e passos e saltos. Fugindo dele acabaram boiando nas enchentes mais ao sul. E agora o começo de novo. E eu uma mão, mais uma.

"A grandeza está exatamente em não saber o que vem amanhã, é disso que vivemos". As palavras do homem jogaram minha cabeça para girar no carrossel. Os pedaços sonolentos dela foram até o carro e seguiram caminho até o trem, até as ruas vazias de gente, até a casa. Crianças alegres comem agora suas maçãs açucaradas e no seu lambuzo infantil nem percebem que ainda me quedo ao lado, como um fantasma de tudo que eu não fui. Uma parte do que sou e outra do que poderia ter sido navegam nos

aplausos do circo.

 Teatro do Teleco. A criança que eu fui reclama seu lugar no futuro e aos prantos rasga o meu peito e pede passagem. Eu estou aqui.

O ESPÍRITO DO CAPITALISMO

O trabalho era a confecção de fanzines, onde cada grupo escolhe seus temas preferidos. Um aluno, de 11 anos de idade, produziu um fanzine sobre criminalidade, para a qual deu a seguinte definição:

"Criminalidade é uma doença ocorrida no país inteiro, no mundo inteiro. A criminalidade começou desde que surgiu o dinheiro, e quando inventaram roupas de marca piorou tudo, porque sempre tem uns que querem mais que os outros, os que tem menos roubam dos que tem mais. E às vezes acabam até se matando por coisas".

PEDRAS QUE ROLAM

Certa vez, há séculos atrás, um sacerdote dos índios sioux sonhou que seres estranhos teciam uma enorme teia de aranha ao redor de sua aldeia. Quando acordou falou aos seus que, quando esses seres terminassem sua teia, os índios seriam trancados em casas cinzentas e quadradas, numa terra sem vida, e que nessas casas eles morreriam de fome.

Atrás da vida, da história, e do que nem sempre parece realidade caminhava eu pelas montanhas do Peru. Solitário como não se costuma ver nenhum brasileiro. Conhecendo os incas e sua relação íntima com o Universo. Conhecendo os invasores espanhóis, que aqui foram portugueses, e suas espadas e cruzes atravessando corações e culturas.

Na cidadela sagrada de Machu Picchu uma pequena pausa de uma vida para chorar sonhos. Água viva, fonte límpida de energia para semeadores de utopias e buscadores de todo gênero. Nesses momentos os domínios pertencem ao coração. De dentro. Estar naquele lugar mágico é cavocar nas terras da própria existência e trazer à luz as raízes da vida. Uma fuga do racionalismo exagerado e suicida. Uma busca. Poesia pura. Uma enorme caixa de ressonância me pareceu aquele magnífico lugar, onde ecoam outros sons do universo que não podemos ouvir daqui. Tudo o que chamamos genericamente de "magia", esquecendo que a própria vida é o grande mistério.

Pensando no Chile, vi proibições e repressões que ainda lá existem, como a maligna sombra de um Pinochet sempre presente. Um dia, na feira de artesanato na praia, um jovem esfacelou-se em lágrimas ao me contar do pai assassinado pelos militares. Aqueles olhos estilhaçados eram o retrato claro de um país sufocado.

No Peru, a guerra com o Equador era palco para a campanha política do ditadorzinho Fujimori, que nos dias de hoje é foragido. Cheguei no país enigmático depois de muitos terremotos, e de homens barbudos e sujos que vieram roubar o ouro e o sonho. E

trazer lágrimas e outras conversas com as estrelas.

 O nativo Daniel (e sua família) me acolheu em seu casebre enquanto chovia. Me falou em quechua (língua primitiva dos incas) e ofereceu-me sua irmã em casamento. Bebi com eles a "chicha", um fermentado de milho de gosto idêntico ao ayahuasca, que acabei conhecendo mais tarde no Brasil. Enquanto bebia aquele sumo de amargor, Daniel desvendava o segredo de sua fabricação. As mulheres da comunidade mastigam os grãos de milho vagarosamente e depois os cospem, e dessa mistura perfeita de planta e saliva se faz a fermentação poderosa. É o que bebem para ter forças no trabalho. Fui esclarecido assim durante a degustação. Em volta de mim as indígenas riam sem censuras, escancarando enormes sorrisos de dentes raríssimos.

 Em Aguas Calientes nos banhamos em águas vulcânicas. Eu, um daimista, um ateu e duas senhoras paulistanas que vinham de um congresso de bruxaria na Bolívia. Pensamentos sobre o Brasil, a política, a cultura, o mistério. E entre tantos outros estrangeiros que não entendiam nada do que se passava, cantamos a canção "Água viva", de Raul Seixas, que traduzia com precisão o momento que estávamos vivendo.

 No trem, em Cuzco, um novo amigo atribui nosso encontro a uma planta sagrada e – entre hojas de coca espalhadas pelo chão e os piolhos que são procurados na cabeça ao lado – as crianças dos povoados se divertem atirando água na gente. Molhado e sorridente eu aceno.

CHILE

O Chile foi minha ligação com a terra, os pés no chão. Abriram meu coração para a poesia de Pablo Neruda e acabei visitando sua casa em Isla Negra. Atirei uma moeda na fonte e aproveitei uma soneca onde o próprio "don Pablo" deve ter feito o mesmo. Estão lá os dois, Pablo e Matilde, enterrados lado a lado. Foram os túmulos menos parecidos com túmulos que já vi até hoje.

No sul do magro país observei orações frenéticas que avançavam nas madrugadas. Três dias na casa e na intimidade/comunidade dos evangélicos, acompanhado dos rostos de admiração e surpresa e de Graciela, que me abriu sua casa e a língua de sua pátria (que passei a admirar). Eram tantas as referências ao cristianismo, que numa das noites sonhei longamente com Jesus. Nós dois, de branco, caminhando e conversando no deserto.

Fui tratado como um sinal divino. Vizinhos vinham visitar e trazer presentes, contar histórias. Queriam saber de minha passagem pelo Peru, e dos muitos deuses que atribuíam aos peruanos. Na última noite, e aproveitando totalmente a minha presença e popularidade instantânea, o pastor me chamou ao púlpito. Colocou a mão sobre minha cabeça, fez gestos, e num discurso caricatural disse ter ouvido a voz de Cristo dizendo-lhe que eu seria um pregador, que viajaria pelo mundo a pregar a palavra. Espero que sua premonição de minhas viagens pelo mundo se realize. Mas a ideia de minhas pregações é tão irreal quanto a sua ligação com o cristianismo primitivo.

No centro de Santiago rajadas de fotos das marcas de balas do golpe militar que continuam lá, como feridas que nunca serão curadas. Ainda ecoam em meu peito os estampidos que não ouvi e os gritos da multidão que corre assustada, as últimas palavras de Allende antes de morrer. Anos depois voltei ao Chile e recebi de presente uma fita cassete. Nela, a gravação das conversas dos generais chilenos no dia do golpe. Várias vezes ouve-se a voz metálica e odiosa de Pinochet: "Mate!", é o que ele mais diz. Enquanto o

general traidor tomava o poder, o maior dos poetas chilenos vivia seus últimos dias. Eram tempos difíceis aqueles.

Passei os olhos da alma pelo deserto de Atacama na longa noite de lua cheia. E compreendi porque tantos acreditam no além, num inacessível mundo extraterreno e em seres que viriam desavisadamente nos visitar. Entre ondas do Pacífico gelado e aulas improvisadas de espanhol, observo maravilhado as estrelas cadentes da madrugada. Poeira espacial, chuvas de estrelas. A cada uma um pedido em tom de brincadeira séria, que acabou se realizando ou ainda espera a melhor hora.

Salvo algumas diferenças culturais, sofremos das mesmas misérias nesta América Latina. Ernesto Guevara de La Sierna estava certo em sua intuição primeira. Nossas veias abertas jorram o mesmo sangue para a sede dos mesmos insaciáveis vampiros, que podem estar bem longe ou ao nosso lado.

A teia de aranha sonhada pelo líder sioux está enfim terminada. Os indígenas foram quase todos dizimados. Porém insistem na insana ousadia de sobreviver. Os seres estranhos que tecem as teias mortíferas alimentam-se com dinheiro e cospem imundícies na face de Pachamama, a Mãe Natureza.

Mas, afinal, quem é mesmo que quer esta teia?

CAZUZA

No sacolejar sonolento do trem após um dia pesado de trabalho ponho os olhos no livro de minha amiga. Ela o abre num gesto quase ritual de respeito. É o "songbook" de Cazuza. A primeira frase de cada canção me carrega para dentro da música inteira, e me impressiono por saber na ponta da língua suas letras. Nunca havia parado para pensar na influência que o garoto rico, educado pelo sol e pelas areias de Ipanema, teve sobre minha formação de menino pobre habitado por piolhos e incomodado pelos bichos de pé.

Cazuza me parecia apenas mais um naquela cena toda do rock dos anos oitenta. Gostava de sua irreverência e do jeito de menino que recém aprontou alguma. Cantava alegre as músicas de sua banda, que tocavam no rádio. Porém, numa certa noite de domingo de minha adolescência, esse rapaz disse coisas que mexeram com minha forma de perceber o mundo. O ano era 1988.

Ao vivo e em rede nacional, vi e ouvi alguém falar com uma abertura e liberdade como não havia ainda percebido. O programa se chamava "Cara a Cara" e era apresentado por Marília Gabriela. Olhando docemente nos olhos da entrevistadora e com uma certa clarividência, Cazuza deixou-se descobrir e falou claramente sobre as drogas, o sexo, a juventude, a política.

Naqueles tempos já se falava muito em HIV, e o vírus assustava. A direita religiosa falava em castigo divino. Cazuza era portador, o que significava quase uma sentença de morte. Entretanto, não estava preparado ainda para revelar publicamente. Muitos anos depois, a jornalista revelou que durante um dos intervalos daquele programa ela havia tentando convencê-lo a falar a verdade, pois isso lhe faria bem. Ele respondeu "não" à pergunta, embora já estivesse no disco a frase reveladora: "O meu prazer agora é risco de vida".

Cazuza deparou-se com sua finitude e isto amadureceu o homem e o artista. Nada mais de letras inocentes sobre casos fu-

gazes. A voz cada vez mais rouca e fugidia tocava nas questões básicas da existência, com uma profundidade poucas vezes vista na música popular brasileira. Um mês antes de desaparecer e com uma palavra apenas, Raul Seixas definiu-o muito bem: "visceral".

A revelação de que tinha a doença abriu as portas para a discussão pública sobre ela. Outros artistas antes dele haviam morrido em silêncio e abandonados por todos. Cazuza, ao contrário, levou multidões a seus shows. Multidões que choravam e pensavam estar assistindo a uma espécie de lenda viva. Mas não era uma lenda que estava ali, era um homem, um artista sensível que soube captar o "espírito" de seu tempo e de certa forma antecipá-lo.

O que dizer de uma canção como "Ideologia", por exemplo? Quando escreveu a letra, ele sequer sabia o significado da palavra. O Muro de Berlim ainda não havia caído, mas aparece na TV um irreverente e crítico Cazuza jogando no mesmo saco os símbolos do cristianismo, do comunismo, nazismo, etc. Estávamos no início da ascensão da esquerda no Brasil (que Cazuza também apoiava), e no entanto ele pedia uma ideologia para viver. Parecia um desencanto anunciado, um prenúncio da decadência dos anos noventa, em que a indústria de cultura produziria o que gerações futuras – se tiverem dois neurônios para se encontrar – sequer chamarão de música. Em outras letras há uma sensibilidade criativa, como na tirada tipicamente nietzscheana "mentiras sinceras me interessam".

O disco "Burguesia" é seu último trabalho em vida. Lembro que a primeira vez que ouvi a música tema do trabalho, chorei copiosamente. Mais uma vez ele estava dizendo aquilo que boa parte da minha geração estava pensando e querendo. Cazuza, o menino rico e mimado, se voltava radicalmente contra sua classe social, assim como em outro contexto havia feito Sartre. "Porcos num chiqueiro são mais dignos que um burguês", ele diz enraivecido. É a denúncia mais ácida e explícita contra a elite brasileira.

No clipe da música ele aparece com os pais em um iate, enquanto crianças pedem esmolas. "Sou rico mas não sou mesquinho/eu também cheiro mal", Cazuza vai dizendo, enquanto

explica que nem todos querem abandonar o país com uma pasta cheia de dólares. Há também nesta elite econômica aqueles que pensam em construir um país.

Este disco encerra com uma belíssima canção chamada "Quando eu estiver cantando", onde ele fala que a música é aquilo que o mantém vivo. E assim foi. Cazuza viveu enquanto pôde cantar. Esta canção vislumbra a morte iminente, e é ao mesmo tempo um poema triste e apaixonado pela vida.

Posso ser um exagerado, jogado aos seus pés, mas tenho a intuição de que permanecendo vivo Cazuza se transformaria em um outro Vinicius. Um destes grandes poetas populares que encantam a todos e a tudo em que tocam. E compõem poemas e escrevem canções que depois viram a alma de um lugar; aquelas coisas lindas que se transformam no que há de mais belo no senso comum de um povo.

TOM ZÉ CONTRA OS BÁRBAROS CRISTÃOS

O show de Tom Zé está para muito além de uma simples apresentação de canções ensaiadas. Trata-se de uma experiência, um ritual que mexe com o caroço da cabeça e o bumbo bobo, uma experimentação com a arte que envolve o cantor e o público.

Ele inicia sua apresentação falando da Teogonia de Hesíodo e da narrativa mítica do surgimento do mundo. O Céu aproveitando-se de estar extremamente próximo à Terra e amando-a compulsivamente. O sêmen espalhado gerando a vida e a variedade no planeta. Citando os deuses e deusas da Grécia antiga ele abre as portas da primeira canção, que é uma espécie de ode erótica ao surgimento do mundo.

Ele canta sua canção de deboche sobre George Bush, contra o belicismo americano e sua vida de consumo desenfreado que torna os EUA o país campeão de suicídios. Mas logo que acaba a música ele lembra o quanto é fácil falar mal do inimigo, do poder. E quanto é difícil tomarmos certas atitudes em relação à nossa própria vida. Economizar a água, por exemplo. Lembrar hoje dos netos que teremos, para que no futuro eles não nos chamem de filhos da pauta.

A música clássica, para Tom Zé, é a espécie mais civilizada de barulho e precisa aprender sobre os novos meios, equipamentos, as novas máquinas de veicular o som. Do contrário, os jovens vão ficar pensando que música é só isto que toca nas rádios. Batebaqueta.

Sua fala passa pelas canções dos celtas, que vão ser levadas até a península ibérica e virão para o Brasil carregadas em violões e ternos de Santos Reis que invadem as madrugadas dos janeiros tropicais. Nossa musicalidade é riquíssima, como todo mundo sabe e diz. E a riqueza se dá pela mistura.

No sul do Brasil pode parecer estranho dizer que somos um país negro. Mas nossa negritude não está apenas na cor, está na cultura que herdamos e que nos faz brasileiros. No balanço e

ritmo das percussões que antes nausearam nos porões dos navios negreiros. Ele nos lembra que antes dos africanos os brancos europeus não tinham bunda. A ausência da palavra também reflete a negação do corpo que foi tão cultivada lá pelas bandas europeias.

Tom Zé também nasceu na usina de som que é a Bahia. Leu Euclides da Cunha e agradece os professores que lhe "salvaram a vida". E do balcão do armazém da família viu passarem e se instalarem os costumes árabes que fizeram vida no Nordeste brasileiro. Os árabes que na sua sofisticação recuperaram as obras de Platão e Aristóteles, mas foram barbaramente atacados pelos cristãos.

Os mesmos bárbaros cristãos que dizimaram nações indígenas inteiras nesta parte do mundo, seja pelo fio da espada ou pela morte lenta da imposição de seu deus branco. Os bárbaros que hoje vêm endinheirados do primeiro mundo usar as meninas que vivem nos pobres litorais do Brasil. Tom Zé não os perdoa: "A grana da Europa que bate na porta/Doutor pouco se importa se ela seja porca/Vêm o godo, o visigodo, o germano, o bretão/Eita, globarbarização!".

O show de Tom Zé é uma manifestação criativa contra a "globarbarização". Mais uma vez é da arte que nos vem um sopro de vida. Pois como ele mesmo canta, não há como esperar alguma coisa da "verborrologia" desta "politimerdia" que nos governa.

Parabéns pelos teus setenta e tantos anos, Tom Zé! Que a tua criatividade e a tua energia contagiem esses jovens mulangomongos que andam por aí...

ENFERMIDADES DEGENERATIVAS DO SÉCULO XXI

Informafobia – medo doentio gerado pelo excesso de informações; pânico relacionado à excessiva exposição ao sensacionalismo midiático.

Estultície pandêmica – estupidez coletiva associada a comportamentos repetitivos e sem nenhum sentido, imitados dos filmes e novelas transmitidos na TV.

Mudez inerte – sintoma observado sobretudo na classe média, que já não acreditando mais na possibilidade do novo entrega-se à inércia total.

Burrice aguda – doença transmissível via redes sociais, televisão e mídias em geral (incluindo o tal WhatsApp, vilão das eleições). Na fase inicial, pode ser tratada com doses homeopáticas de cultura.

Burrice crônica – quando as metástases de burrice já se espalharam pelo organismo. O tratamento deve ser radical e exige internação. Tratamentos indicados: choque de boa literatura, centenas de horas de cinema de qualidade, música popular brasileira, poesia, dança, pintura, teatro e artes em geral.

NOTAS DE UM MUNDO LOUCO

Bichos escrotos. Um vereador de Goiânia, durante um discurso na Câmara, expeliu na própria boca o inseticida Baygon dizendo que "não presta", porque não havia matado as baratas em sua casa. No dia seguinte a Bayer, que fabrica o produto, disse que aquele usado pelo vereador era para matar mosquitos e não baratas.

Mundo cão. Em Brasília, proprietários de cães fizeram um protesto contra uma lei que obrigava a esterilização de uma determinada raça violenta. "Assassinos não são os cachorros, mas seus donos", disse enfurecido um dono de cachorro.

Buraco, buraquinho, buracão. Em São Paulo, onde os buracos são bem representativos, se diz assim: "Estes buracos estão abertos porque tem muita gente de boca fechada". No Rio de Janeiro, há uma outra versão: "Se os buracos caírem no esquecimento, você vai acabar caindo num". Em Porto Alegre foi criado um personagem, um boneco que é colocado dentro dos buracos das ruas para chamar a atenção. Dizem que ele vem do Rio e se chama João Buracão.
Até agora não se tem notícia de processos judiciais contra os governos por conta da buraqueira. Contra o boneco sim.

A arte de não dizer nada. Quando perguntado sobre a posição de seu partido sobre um imposto que perdurava com o nome de "contribuição", o líder de um certo partido político veio com esta pérola: "Eu não vou ser líder de um partido que verga a espinha dorsal para todos e para ninguém". Entendeu? Não? Se não entendeu, não há problema. Ele não está dizendo nada mesmo. Assim como a maioria dos políticos brasileiros.

Notícia importante. Em Taiwan, um homem invadiu a jaula dos leões no zoológico. Sentou-se, abriu um livro negro e passou

a proferir seu discurso para as feras. Como recém tinham sido alimentados, os leões apenas arranharam-no nos braços: talvez quisessem dizer "vá embora". Sedadas as feras com dardos anestésicos, o homem foi retirado. À polícia explicou que pretendia apenas converter os bichos ao cristianismo. Foi liberado logo em seguida, pois pregar para as feras nunca foi crime.

A CARNE É FRACA

O novilho, recém-nascido, é separado imediatamente da mãe. Para que não crie músculos, é amarrado pela cabeça e nas patas, confinado em um espaço pouco maior que seu pequeno corpo. Dão-lhe leite em baldes e ele é deixado no escuro. Este tratamento que os humanos lhe dão deixa-o anêmico, e garante uma cor de carne que será apreciada por exigentes e fúteis consumidores. Afinal, a vitela é a "carne da moda".

Enfim consegui assistir o famoso documentário "A carne é fraca", que está circulando nos meios mais informados e tem causado um certo mal-estar em quem o vê. Ele denuncia (entre outras coisas) o que, na verdade, muitos de nós já sabiam mas fazem questão de não saber: a criação de gado para abate, em áreas cada vez mais extensas, é um desastre.

É um desastre ambiental, porque a Amazônia está sendo queimada e desmatada para a plantação da soja que vai alimentar animais do outro lado do mundo e para criar o gado, que vai pisar firme o solo amazônico e levá-lo até os rios. Na Amazônia brasileira vivem algo em torno de 22 milhões de pessoas e 35 milhões de vacas, e o número dos animais de quatro patas aumenta na mesma medida que a destruição da floresta. A poluição causada pelas queimadas já corresponde a dois terços do que o Brasil produz de dióxido de carbono (aumentando o efeito estufa no planeta), isto sem contar o desastre ambiental de levar o gado para aquela região.

Um quilo de carne de boi, para ser produzido, consome 15.000 litros de água. Enquanto que um quilo de cereal consome algo como 1.300 litros. Mas sempre teremos alguém para falar das exportações, do lucro, da geração de empregos. A pergunta é básica: quem se beneficia com estas exportações? Se há benefício, vale o tamanho do estrago? Nos últimos dez anos três milhões de pessoas perderam o emprego no campo, juntamente com o avanço do chamado agronegócio. Um negócio para poucos, mas

pago por todos.

Outro exemplo é o estado de Santa Catarina, onde a população humana é de 5 milhões de pessoas que bebem a água dos rios contaminada com as fezes e detritos de porcos que equivalem a 45 milhões de humanos! Em alguns países europeus a criação extensiva de porcos é proibida, pois eles chegaram à conclusão de que não há o que fazer com a carga pesadíssima de poluição gerada. Os porcos geram sete vezes mais excrementos que os humanos. Além disto, os medicamentos e hormônios aplicados nestes e em outros animais acabam chegando aos lençóis freáticos, às águas profundas.

Depois do que foi dito acima, a afirmação de que "estamos comendo a Amazônia" ganha sentido. A carne que comemos e exportamos vem com cheiro de floresta queimada. Enquanto isto, o governo brasileiro discute a ampliação da fronteira agropecuária na região amazônica. Em outras palavras: menos verde e mais gado para engordar os lucros de meia dúzia de latifundiários. Os empregos que eles não geram são a mentirinha que tenta tornar o crime mais brando.

Até aqui apenas falei de números, de lógica, de razão. Mas o que se passa com um boi que está na fila para o abate quando, ao ver seu companheiro da frente sendo eletrocutado e executado, tenta desesperadamente voltar? Que irracionalidade é esta que percebe o momento da morte aproximar-se? Que alimento é este produzido em verdadeiros campos de concentração, onde a natureza é violentada com hormônios, venenos, conservantes? Nossa carne é fraca ou estamos com preguiça de pensar?

RAUL SEIXAS ENTRE O ROCK E A FILOSOFIA

"A música é apenas um veículo, eu estou com o microfone na mão... isso é uma coisa importante, é uma arma tão poderosa quanto a bomba atômica!"
Raul Seixas

À noite, sozinho no flat, Raul prepara sua janta e assovia "À beira do Pantanal". Escreve sobre aquele momento, diz que no outro dia estará rindo disso tudo. Na manhã seguinte a empregada encontra-o morto. Era 21 de agosto de 1989.

Na tarde, saio de meu local de trabalho e atravesso a rua. Meu amigo camelô se dirige a mim num tom um tanto decepcionado: "Morreu o nosso homem!". Mas quem seria esse "homem" dos camelôs, estudantes e empregadas domésticas? Ninguém menos que o grande Raul Seixas.

Irresponsável, anarquista, cáustico, místico, irônico... Os adjetivos são muitos e as opiniões sobre ele também. O certo é que Raul foi um artista inconformado com seu tempo, e esta talvez seja a grande marca de sua obra.

Leitor voraz de literatura e filosofia, foi desta última disciplina que teve aulas particulares. Também gostava de psicanálise, tanto que em seus primeiros shows lia trechos inteiros de Freud.

Gravou 20 discos solo, escreveu um livro e um gibi intitulado "A fundação de Krig-ha", que teve sua tiragem de 5.000 exemplares destruída pelos órgãos de repressão da ditadura militar. Como tantos outros artistas brasileiros, Raul Seixas foi muito perseguido e censurado. Até o fim de sua vida várias músicas permaneciam censuradas, como a famosa "Mamãe eu não queria" (um verdadeiro libelo contra o serviço militar obrigatório). Ele pergunta: "Mamãe, o exército é o único emprego pra quem não tem nenhuma vocação?".

Para Raul, o chamado *rock and roll* havia morrido em 1959. E aquele que era feito no Brasil, com raras exceções, era uma imi-

tação do americano que ele considerava ruim. Ele também não via futuro nos novos movimentos, como o punk. Seriam apenas modas, nada que pudesse atingir seriamente "os alicerces do Sistema". Em sua visão, a única coisa que resistia aos modismos era "a verdade, o coração, aqueles escolhidos que não são afetados pela passagem do tempo".

Talvez ele mesmo tenha se tornado um destes "escolhidos", um clássico. Pois como podemos explicar o fato de que um cantor que já morreu há 20 anos continue vendendo milhares de CDs diariamente? Sem nenhum esquema de mídia ou divulgação, Raul Seixas segue sendo um fenômeno de vendas. Seu público não tem perfil definido. Pode ser um pré-adolescente pobre ou um senhor de classe média alta. Há inclusive uma música do Zeca Baleiro que brinca com isto. Há um bordão, uma frase que é escutada em apresentações musicais em todo o Brasil, independentemente do estilo: "Toca Raul!". Zeca fala que isso deixava-o irritado, mas depois resolveu render-se e compor uma canção falando desse "poderoso" Raulzito que parece ter uma seita de seguidores.

Embora fosse criador de um tipo, o "maluco beleza", Raul nunca conseguiu equilibrar muito bem a maluquez e a lucidez. O dionisíaco e o apolíneo. Foi o álcool que o matou. A mais consumida das drogas, seu veneno predileto. Por outro lado, talvez fosse lúcido demais para suportar a droga em que o mundo estava transformado.

Quando era perguntado se gostava de dar murro em ponta de faca, dizia que sim. Era um artista popular, com muitos sucessos comerciais, mas nunca rendeu-se ao esquemão das gravadoras. "Se não fizesse isso, não dormiria à noite…", afirmava.

Em Porto Alegre, dois meses antes de sua morte, disse que não acreditava mais que a juventude pudesse fazer uma mudança radical na sociedade. Falando pouco e pausadamente, emocionou as pessoas que foram assisti-lo e que sabiam serem a última vez que o estavam vendo. A primeira e última, como era meu caso. "Agora é com vocês", disse ele, e virou os microfones para o público. Era uma despedida respeitosa.

Na China os estudantes protestavam. A imagem do revoltado

As cartas místicas

em frente ao tanque passeou indiscriminadamente pelo planeta. Engraçado foi que o chamado "Ocidente" utilizou a fotografia para vender a sua proclamada liberdade, fingindo que sua história também não foi toda construída sobre o autoritarismo. Raul lembrou esse fato no show, dizendo que durante a ditadura no Brasil os jovens eram reprimidos da mesma forma: "Não podíamos conversar, ficar juntos, éramos logo reprimidos...como na China agora".

Compará-lo com os ícones da MPB, como Chico ou Elis, não seria uma boa recomendação. Estamos falando de tribos diferentes, embora uns e outros se escutavam e se respeitavam. Quando Elis Regina morre, ele lhe escreve um belo poema. E é para ela que teria sido enviada "Areia da ampulheta", que ela não quis ou não teve tempo de gravar. Raul mergulhou em tudo, ardeu em todo fogo que se meteu. Não pretendia a maturidade e precisão que outros procuraram e criaram tão bem. Sua obra pode ser chamada sem medo de *brasileira*. Está tudo ali. O cancioneiro popular com suas dores de amor, a colonização através do rock e a antropofagia do ritmo dos outros: baiões, flautas, pandeiros e violas envolvendo o canto de protesto estrangeiro. Jackson do Pandeiro misturado com Chuck Berry.

Das viagens de trem com o pai, pelo interior baiano, a sonoridade de Luis Gonzaga. A mãe em casa escutando discos de tango, Piazolla ocupando com prazer a sala da casa nas manhãs de domingo. Os vizinhos americanos apresentando discos recém lançados de um novo som, que representava bem mais do que somente música. Esta mistura toda está em Raulzito. Este talvez seja o grande segredo que o torna uma figura estranha e original na história da música brasileira. "Sou o que sou, sem mentiras pra mim..." é o que ele diria.

Foi ouvindo as canções de Raul Seixas e lendo suas entrevistas, que tive os primeiros contatos com nomes como Sartre, Nietzsche e Schopenhauer.

Com ele entrei em contato com a Filosofia. E é com ele que encerro este livro. Este caminho que percorremos juntos e que nos

faz desde agora cúmplices.

BELCHIOR

Ele sentiu uma leve dor nas costas. Pediu um cobertor à companheira e deitou-se no sofá, cobrindo o corpo com a música clássica que acabara de colocar.

Belchior deixou os poemas de Drummond musicados e foi embora.

Belchior musicou os poemas de Drummond, nos deu de presente e se foi. Nunca soube dos dias que sua música fez amanhecer em mim, em nós, em muitos. "Mas a poesia deste momento inunda minha vida inteira".

Pensei que iria encontrá-lo em alguma tarde passeando pela margem do rio lá perto de casa. Algum amigo lhe viu nos sebos, revirando poemas e poetas marginais. Uma amiga, em outro tempo, foi surpreendida com uma incursão noturna onde ele voava em asas de pássaro.

Além de sua obra fantástica, Belchior deixa uma pequena multidão de amigos invisíveis. Pessoas que o mantiveram livre em sua solidão. E que somente após a sua morte resolveram contar o que sabiam e o que viveram com ele.

Esta rede de belos silêncios já valeria toda uma existência.

Quem já esteve frágil na vida e foi amparado pela cumplicidade amiga, sabe o que se vive. Assim também se passou com os perseguidos pelas tiranias do mundo. Lembro do poeta chileno, sentindo cheiro de peixe e de Pacífico, disfarçado e pronto para atravessar a cordilheira dos Andes e fugir do país. Mas esta não foi a sina do nosso artista.

Belchior escolheu o autoexílio. Dentro do próprio país. Alguns de seus críticos não escondem a inveja dissimulada de conservadorismo. Não admitem que ele tenha decidido a sua vida.

Partiu. Abandonou o carro das coisas da vida no estacionamento e se foi. Fez cumprir a sua poesia. Belchior desenhou o caminho invertido. Da apoteose ao anonimato total. Da maturidade cansada à rebeldia da mochila nas costas e a vida nômade.

O cantor é de fato o poeta que nos coloca na modernidade, dentro da tradição errática da poesia. Em alguns lugares que viveu por curtos ou longos espaços de tempo, chegou a encarnar um personagem. Era um professor de filosofia do interior que adorava conversar sobre Agostinho e outras milongas mais.

Belchior es uno de los brujos.

PENSAR EM MORRER

Gente, me dói quando algum ou alguma de vocês vem com esta história de se cortar, desistir, pensar em morrer.

Que o mundo está uma droga parece evidente. Tá, e daí? Vamos entregar assim o jogo, sem jogar?

Eu tenho quase 50 anos e já pensei um milhão de vezes todas essas coisas que vocês me dizem ou escrevem.

Imaginem se eu tivesse tirado minha vida com 15 anos. Hoje seria uma lembrança no coração de algumas pessoas. Ou uma foto amarelada esquecida numa caixa de sapatos. Eu não conheceria vocês, olha que desperdício de encontro!

Seriam 30 anos de Nada. Cara, são tantas coisas que rolaram nesse tempo todo. Vocês nem imaginam, e tem coisa aí que eu nunca vou contar.

Vocês só vão saber como serão os próximos trinta anos se estiverem vivos e vivas.

Pensem. Vivam.

E nunca esqueçam do grande desafio: "Conhece-te a ti mesmo".

EU E MINHA DOR

Todos os dias penso no pai
Eu e minha dor vamos nos entendendo assim
às vezes quietos, às vezes caminhando
Ouço suas piadas prontas para cada momento
E ele se coloca nas situações em que eu me encontro
Levo-o para olhar as árvores
Sentir o vento frio no rosto
Um sabiá carregando o outono para longe
E aquela canção triste que ninguém ouve
Por meus olhos ele pode ver o rio
Perto de onde queria acabar o seu tempo
As cascas, os tocos, as pedras e o musgo
Todas as coisas vivas e as que não
Perderam um pouco das cores
sem os olhos dele

AQUELA MULHER

Bem cedo, lá perto de casa, vejo seguidamente uma mulher deixando seu filho na escolinha. Há carinho e beleza naquele momento, que eu, como rápido observador, admiro em segundos.

Ela leva o pequeno na bicicleta, dentro de uma caixa improvisada colocada sobre a roda traseira.

Deixa a criança e vai (imagino) direto para o trabalho, certamente deixando ali parte do seu coração. Deve ganhar pouco, como a grande maioria das pessoas.

Hoje lembrei dela, ao passar pela escolinha (de carro) sob uma chuva torrencial.

O que terá feito aquela mulher? Como levou seu filho? Como foi ao trabalho?

São milhões dessas lutadoras por este Brasil, levantando todos os dias cedo, carregando seus filhos pequenos, lutando por uma vida minimamente digna.

São elas, mesmo que nem façam ideia, as mais afetadas por tudo de cruel e mal que se está tentando aprovar por um governo e Congresso dominados por traficantes, corruptos, falsos profetas de igrejas milionárias, empresários desonestos e todo tipo de bandido, que não estão nem aí para o aperto no coração da mãe que se separa do filho pequeno para ir ao trabalho.

DAS CERCAS QUE SEPARAM QUINTAIS

E um dia meu amigo Olavo me mostrou um disco, e disse impressionado: "Escuta o que esse cara tá falando!".

A casa cheirava a madeira verde, à planta recém cortada.

Tínhamos 14 anos.

E Raul Seixas disparando: "eu é que não me sento, no trono de um apartamento, com a boca escancarada cheia de dentes esperando a morte chegar.

Aquilo foi uma iluminação. Como se alguém jogasse luz sobre a nossa própria situação. Levávamos uma panelinha com comida para o trabalho, e na volta íamos direto pra escola.

Várias vezes meu amigo levava apenas arroz, que tinha uma cor parecida com algum prato mais elaborado. Era o "colorau", um corante natural de urucum. Sim, sua comida era arroz puro.

Dividimos almoços e indignações.

E é claro que Raulzito falava ao nosso coração, pois havia outra vida para lá "das cercas embandeiradas que separam quintais".

SOBRE AS CERTEZAS

O que eu acho uma maluquice nos comentários das "redes sociais", é esse lugar onde algumas pessoas se colocam.

O sujeito se "informa" nas bolhas virtuais, mas fala como doutor em tudo.

Nem sabe onde fica no mapa a Síria ou a Venezuela, por exemplo, mas opina usando frases fortes.

Quem pensa diferente sempre é tratado como desinformado, idiota, manipulado.

Aquele que escreve manda os outros/as lerem, deixarem de ser isso ou aquilo.

Quase ninguém se coloca na dúvida, em dúvida. Vivemos num período incerto, mas muita gente se agarra nas frases feitas e certeiras das redes sociais, mesmo que tudo em volta diga o contrário.

Também por isto tive que restringir o acesso ao que compartilho. Antes tudo era público. Mas sempre apareciam os gênios da raça, escrevendo BEM GRANDE como se estivessem gritando.

Aí você bloqueia, o cara vai lá e cria perfis falsos e segue enviando impropérios.

Outro dia publiquei uma citação do Érico Veríssimo e vieram mensagens, nada educadas, me chamando de "esquerdista", "comunista" e essas coisas que as pessoas nem sabem o que significa.

O mais importante é gritar, xingar alguém.

Mais proveitoso seria se lessem um livro meu. E ainda melhor: se lessem o Érico Veríssimo.

Que as cartas místicas tenham tocado seus destinatários.
Este foi o desejo do autor.

ELENILTON NEUKAMP gosta de escrever e é esta a maneira como acredita se expressar melhor. Por isto gosta de blogs, fanzines, livros e tudo mais onde a palavra possa circular. É professor de Filosofia e Mestre em Educação, mas no fundo cultiva a doce ilusão de ser poeta. Já foi vendedor de picolés, coroinha de igreja, promessa do futebol e radialista alternativo. Trabalhou como pesquisador, atendente de farmácia e secretário, experiências que lhe deram um quase doutorado em exploração. Foi líder estudantil e militante de esquerda, mas abandonou o teatro quando viu o que ocorria na coxia. Nunca esteve à venda e cultiva a estranha (e tão fora de moda) mania de querer pensar por contra própria. Crê em vida antes da morte e jamais se cansa da capacidade humana de surpreender.

www.ingramcontent.com/pod-product-compliance
Lightning Source LLC
Chambersburg PA
CBHW021836170526
45157CB00007B/2810